U0049382

Art Drifting
藝術漂流 文集

藝術家

目次

序——
用足跡印出來的畫冊

<div align="right">鄭愁予</div>

　　1995 年 10 月，曾為卓有瑞「牆的系列」畫展寫過一段文字試為她的畫風定位，我稱之為「斑痕的重生力量」，斑痕其實是人類生命的面容，只是用牆這個鏡框來裝襯，我又說：「她的作品早就脫出照相寫實，從來就不是甚麼半抽象或異化了的超現實主義。因為她已擷取了這些現代畫派的精髓，妥用自我獨有的悲憫氣質和敏感，創出只屬她自己的獨特作品，既神準，又飽含現代藝術長久失落的抒情。卓有瑞在她的畫面上實證了她已成功地承下了這一切……；而她的抒情卻是「實質抒情」源自知性，用以代換浪漫的「抽象抒情」，這就是後現代藝術的特質；「由於『斑痕』力量的昭示，使我欣然地為她定位：卓有瑞是後現代繪畫臻於成熟的宣告人之一」，因之，顛覆現代主義就是在顛覆最接近的傳統，而對較遠傳統所強調的：像實力的寫生、精密的感光與解剖、新色感的運用和那句老話：「有好的技巧才能成為好的畫家！」特別是她較近期質感更重的作品〈牆〉，從立體面上，我們可以像以前一樣看到「一些微小的生命體（綠葉）在滋生，使人一剎間產生嬰兒般無由的喜悅；這是她永保住的『天真的自然』；當我們又在畫中面對一些細小的生命體（昆蟲）在爬行，便覺得像老僧面壁，藉阻隔，藉一個小昆蟲的活動，來度化那無需一眼看全的大千世界……」；這又是她流露出來的「悲憫的自然」；所以看她的畫，畫中儘是自然，也就是時間的進行：那是活潑潑的斑痕、會呼吸的光影以及在明暗之間「我們得以端詳自己的面容……」這可以說，述說自然就是她作為一位藝術家的語言。

　　當我這一次讀完卓有瑞的新書稿，不由地想起上面她在繪畫中的語言，所以先引在這篇序言的前面；讀她的繪畫和讀她的文字，我發現正有感受上相通之處，因為她思維縝密的畫風，慣習了讓客觀的感覺進入心靈轉由主觀意識創出藝術，這種藝術的精神內蘊是「整頓後的感性」，不放縱也不拘僅，而其所經歷的過程我們就稱之謂「知性完成」（許多好的詩作也近乎此義）。有瑞用行文之筆和用繪畫的刀刷，練就的招數雖各有妙處，但內功氣韻未曾有異；所以這一部書儘管涵括甚廣，分三輯，六十多篇，既探奇又回顧，既具

美學的形而上又有實際生活的小興趣，卻由一脈關注藝術的心思貫穿著，所以讀她的文字就也讀了她的畫，讀了我上一段關於畫的那些引言，也同樣可以幫助讀者了解她的文筆，也可以欣賞為甚麼有特別用情的地方。有特別細密挖掘的地方。當然有更多一筆帶過的地方……。

　　一部用足跡印出來的畫冊，作者第一篇文章卻是〈回家真好〉！此非反諷也不是倒插筆，因為最值依戀的地方不見得能夠久住，所以「家」最好只是每次出行有一個起點站，有了起點，便是行旅而不算流浪。奇異的是，作者行旅的第一篇竟然是〈難忘玉山之旅〉，行旅從巔峰開始，是最最吸引讀者的地方，這也是我最有興趣要讀的題目；我在台灣多次登高山，深知登上接近4000公尺的玉山是大事，我佩服有瑞在二十多小時飛行之後，隔日就入山攀爬，而且「大雨不停」！台灣攀登高山，天候不佳是相當危險的運動，仍能堅持不輟確然是一種豪興，顯出一個（群）藝術家的天真和與自然相親而無懼的性情。我本著這個看法，首先把本書第一輯〔旅遊篇〕中作者遊過的國度、城市、名勝古蹟約略統計一下，大概有二十五處之多，作者正展現了她探奇（curiosity）尋勝（discovery）的精神，而且，她又時時關注人文的景觀，她到過的地方其中有許多場景都是我到過的，北京（平）是我的老家之一，她在北京流連，除了跟藝術界交接，卻獨鍾情於「三味書屋」，而故宮、天壇這些聖地就當作大雜院一筆帶過了。趕不上在同一章中對成都古蹟的描述。〈上海印象〉就不同；她用了不多的文字（本來就是惜字如金）描寫了「莫干山路50號」以及「田子坊」，這兩個上海藝術界的SOHO。這是有國際觀的現代感性，接著描述了外灘和「和平飯店」，這卻是人類普遍的鄉愁，我就把這一小段我自己閱讀經驗中最能表現藝術家感性的記述引在下面：「屬芝加哥學派哥德式建築的和平飯店，當年被稱『遠東第一樓』，果然名不虛傳，花崗岩建材的內外格局，重新裝修後保有當年風貌，加上老爵士樂隊及屋頂花園，使下榻於此的賓客彷彿置身時光隧道，可在現代與傳統新潮與復古交錯中浮想萬千。」這家飯店我曾在七年前住過，在爵士樂隊前方靠窗的桌子用過

晚餐，玻璃窗外正是外灘公園，黃浦江對岸便是現代大上海的地標葫蘆型的通訊高塔。江上浮游著船舶，這時的心情正是作者所說「新潮與復古交錯中浮想萬千」。卓有瑞的文筆簡練貼切，用藝術知識的引述作為主線，使讀者立即得到美的感應。她的旅遊篇中所包含的重點與一般遊記不同，我可大略這麼說：古典和現代的建築居首，依次是藝術文物和歷史遺蹟、民俗文化的展示、市容交通和人物服飾以及飲食也有述及；她一路述來又是夾述夾議，從南太平洋到西馬拉雅、從深圳到威尼斯、從墨西哥馬雅到布拉格，她使用的語言也隨之多元變化，使讀者目不暇給；書中地名除了兩三個玩耍的地方之外我也都去過了，曾自詡遍遊大千，而此番讀了這本著作《Art Drifting》，是多麼美的藝術之漂流，才知我過往的懵懂而行不過是 Dream walk 而已。

　　所以，在這本書中主打藝術的〔藝事篇〕便更引人入勝，我讀到的共有二十多篇，其中以作者親自參與的或觀察的當代各項藝術活動為主線、包括藝術家的生活狀況和他們的感性交集、藝術商場的現狀、前衛藝術流派的技巧和新的材質、一些故事、一些傳奇、牽連出國際藝術史人物和作品的評介、有輕巧的、有嚴肅的；有的篇章讀來讓我懷著感謝，像我關切的紐約中央公園的〈克里斯多夫的「門」〉，我不知是否有人報導過，我常想把這個藝術上最了不起的人文活動之一介紹給金門當地（我現住金門），因為金門曾舉辦過一屆「國際碉堡藝術季」，展現了藝術的國際視野和不同凡響的延展潛能；雖然金門和紐約中央公園的環境有極大的差異，但是從藝術要表現的人文精神來看，有相當共通之處；金門曾一度聚集著來自中國各地說著數十種方言的人民，和紐約這個地球上最大的移民都會有同樣的精神因素；克里斯多夫夫婦就是奔向自由的移民藝術家，「門」是走進去也是走出來的隱喻，較之寫實的鴿子和自由女神的火炬更具藝術的象徵意義。金門一度林立的碉堡與紐約的高樓在人類自我保護的意圖上也是氣質相通的，何況「門」是金門的名字呢！我們在作者「門」的關注中，也看到人性的光輝。

6　　另一篇〈大地身體／安娜・梅蒂耶塔〉卻引起我動心的回憶；當 60 和 70

年代交接的時候，越戰升高，美國青年身處一個大旋渦中，一則沉淪甘於作「被揍垮的一代（Beaten generation）」或是發揮藝文的潛能把生命提高到另一個創造高度；歷史證明美國青年完成了後者。首先是觀念的大解放，繼之是一切表現形式的大飛躍。那時我正在愛荷華大學「詩寫作班」，日常活動在藝術圈中，一群前衛的藝術學生常在藝術館中央大廳表演新作，我記得其中有這位來自古巴女生梅蒂耶塔的作品，那時她已是 senior，顯得成熟而具震撼的創意，使人不能忘懷。有瑞在這篇文字中不僅敘述了一個前衛藝術家的創作歷程，也道出了她自己對前衛藝術肯定的看法，在她自己的繪畫作品中，毋寧說她早把前衛語言作了更哲思的運用，「牆」就是「大地身體」。這種看法以及她的專業鑑賞和評論，也可在其它的篇章看到。

在我動心的回憶中，就是安娜在愛荷華大學差不多的同一段時間，在同一個表演廳中，林懷民也獨舞過他穿著黑衫繫著腳鈴的創意作品〈雲門〉，給西方觀眾一個大開眼界的驚喜，我還寫過短詩讚美他呢！今日的林懷民舞出雲門萬萬里，如此前衛創意的舞蹈藝術家，堅忍執著，成就是絕無僅有的，竟也來自差點被揍垮的一代。

我無意一路追蹤作者的足跡再加復述，其實讀書的空間是屬於讀者個別想像的，第三輯〔生活篇〕大旨是一位藝術家在世界藝術之都紐約生活的感性記敘。因為是紐約，可以足不出社區甚麼都有了；卻常常無意間接觸了全世界，甚至擁抱了全世界。一位紐約客心胸狹小的不常見，不具幽默感的也不多，不懂得愛的幾乎沒有，可是得要注意到紐約人的精準性（sophistication），這是上乘文學藝術不可缺的條件。美國詩人保羅·安格爾（Paul Angle）說：一個詩人的一生要有兩個「一」：寫「一部」長篇小說或戲劇，還有就是在紐約最少住「一年」；而作為一位藝術家呢，則應該是最少要寫一部藝術的箚記，至於住在紐約則是越長越好了。卓有瑞的這本「游於藝」的箚記，附有感性的又知性的美好攝影，充滿了優遊之趣。

7

自序

卓有瑞

2000年初到台東師院客座，何先生邀約寫「美的講堂」專欄，一開始的反應是：不會寫，畫畫都來不及了那有時間寫；過了數月何先生給別人寫的文稿我看，心想：這叫寫，那我也會！於是就寫了起來，誰料一眨眼已過了七年。

初時，每月一到截稿日近了就慌亂焦慮，寫什麼？要寫什麼？到底寫什麼……後來時間一久，懂得在日常隨時留意細節，索取資訊儲存備用，也就少了這些無謂的情緒，往後變成每個月固定的功課，在我近年變動顛簸的生活中，倒無形中帶來恆常的精神支柱。

對自己的文章一直沒有信心，天生缺乏輝華閃耀的文采，內容就是一個藝術工作者在藝術圈內生活的所思所感，沒有藝評來得深刻，也不如一般遊記來得廣闊，千字之文著實有其限制，常想這種文章有誰看？誰料在幾個中外的場合碰到一些年輕的藝術家及學生，倒都細讀我每月文章知道我的近況動向，給了不少驚喜及鼓勵，把每每停筆的念頭收起，繼續寫吧！寫這專欄最大的收穫是對日常生活有較深刻的留意及感受，以往不論是每天生活的瑣碎點滴或朋友交往看展旅遊，常會一帶而過，因要寫成文字，無形之中養成較細心體會及收集資料的習慣，還有一點是中文大為進步，文章也比以前寫得簡潔精練。

現要把這多年的文稿結集成書，很多人必須致謝，首先當然是何政廣發行人，沒他給予的機會什麼都不會發生，庭玫姊花很多時間來閱讀編纂，義宗幫忙電腦操作，藝術家雜誌這七年多來的編輯群，及現任主編晴文姑娘……當然還有讀者們！

七年的文章有先後秩序，集成一書需做些調動刪減，時間也需註明調整，但相信不會影響閱讀的行氣及品質。最後謝謝詩人鄭愁予的序文，讓本書更加豐富。

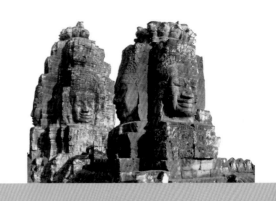

【旅遊篇】
還是家鄉好

朋友常讀了我的文章後，羨慕著說：哇！你到過好多地方。其實很多時是誤會，出趟門個把月去了不同的國家城鎮，分成幾篇文章來寫，給人都在旅遊中的印象；當然倒底還是喜歡到處走走逛逛，欣賞不同的族群文化，也不怕吃苦，一有遠行的機會都盡可能抓住，這樣一路走來，倒真去了不少地方。

問我哪裡好？其實各有各的好，不同的人種歷史地理文化，造就不同的城市顏色氣味氛圍，細探這一切都非常有趣，最重要是保持童心及開放心靈，排除一切的偏見，否則會視而不見聽而不聞。

過客和長居自是不同，成長過程對地域的感情，加上親朋好友的牽掛，讓家鄉自是香過、重過很多地方，所以還是家鄉好。

回家真好

坐了近二十個鐘頭的飛機由紐約抵桃園,再由桃園摸索到大坪林,行李放下,周遭環境還沒看清,隔天又趕到中正機場直飛香港。離紐約前兩週由李渝教授處得知香港浸會大學新設美術系,在找繪畫素描老師,於是在她推薦下匆匆前往應徵。

五年沒去香港,上回一群人同進同出一點也不記得路,這次個人獨往倒須努力認路,由機場到吳多泰博士國際中心已是晚上十時多,隔天有一連串的活動,趕緊吃了安眠藥休息,希望可以克服時差。

隔日的緊密活動從和校長早茶,講演、會談、午餐,到下午參觀正準備裝修的系館,一日下來領教了香港的速度及效率。新系館近彩虹,是香港府以前的軍事偵測訓練中心,周遭樹蔭濃郁,真是難得的好地方,難怪鍾玲院長相當得意,相信在新館建好以前,這裡可以成一絕佳的視覺藝術教育發展中心。

這趟香港行,順道在香港藝術館看了韓志勳的回顧大展「心符」;70年代就和他相識,每次他都牛仔褲一條,和大伙嘻笑打鬧,大家叫他韓sir老太保,今次看其資歷才知年過八十,在夫人仍姿細心照顧下,從二千年的中風中恢復,數年未見當然體力大不如前,但心志及創作的熱情不減,他在抱怨以前家裡的五層樓梯三五步就跳完,現在可是要用柺杖慢慢撐上。老病是人生的歷程,沒人可以避免。

看他2004年的新畫作,筆觸明快、緩急有序,描敘熱悶的日子裡滿盈的水雲正沛然傾盆而下,在平靜水面上激起無數漣漪。我謂:看這心境比很多年輕人都活跳,這麼成功的回顧展當引以為傲,真是不虛此生了……。到「火炭的工業區」探訪巨廷、振光諸畫友,見到多年不見的關晃大師兄真是開心,每個人的作品都有不同的風貌,尤其是關晃,當年在紐約的亞洲藝術中心和他聯展過,他畫紐約市的水塔風景,油彩濃重沈實,這回看到不同的浮雕作品,加入很多東方的文化素材,環境的變遷讓生活改變,也很自然的呈現在作品上。

「火炭」儼然已成為香港的Soho(蘇荷區),工廠區挑高的樓層,沒隔間的大空間,讓至少二、三十位藝術家駐進,巨大的工業電梯有過於當年的蘇荷,倒是許多工廠還在營業,經過一樓滿層粽香,原來還是食品工廠,可以想見白天人來人往的熱鬧

及吵雜，要變成全然的藝術區，除藝術家繼續搬入、畫廊成立外，還得等些時日。

　　匆匆回到大坪林，終於有空靜下來看台北住處周遭的環境，中興路和北新路像兩隻怪獸，二十四小時不停的叫囂喧嚷，弄得車塵蔽天，包圍著這幾幢高樓，我身處二十二層的小公寓，遠眺北二高新店交流道，經過層層高低遠近繁雜的水泥叢林，台北盆地南方碧潭土城的山巒深淺浮現，現代生活的快速變遷，危機四伏、充滿誘惑，都在周圍赤裸裸的展現。終於抵不過喧鬧及熱浪，於是關起門窗開上冷氣，隔開了室外的一切，似乎又回到我紐約畫室的寧靜，但面積實在相差太遠，沒幾步就走遍整個公寓。有回由日本到美國的藝術家世寶對我說：第一次到你家，電話響起你得跑到房層的另一角，大吃一驚……現在終於明白他的意思了！

　　此一時彼一時，還是好好欣賞現今擁有的，享受在台灣的這段時日，和老友新朋相聚，有空到樓下的傳統市場逛逛，每個攤位都熱情的叫喧。心想，回家真好！

難忘玉山之旅

卓有瑞壓克力作品〈玉山〉

多年不見的恩生畫友，突然來電相邀回台爬玉山，為史博館「玉山風華特展」蒐集創作資料，想到在台灣出生成長，還未上過台灣聖山，於是欣然應允。

抵台後隔天，大清早到西華飯店集合上山，從台北出發時已大雨紛飛，經台中、南投、水里一路陰雨，抵塔塔加遊客中心時更是傾盆，心想不妙，準備的輕薄全身式雨衣，如大雨不停可是不夠用呢！特電挑夫為雨具不全的各人帶來衣褲式的雨衣，可惜買不到我穿的小尺寸，我依舊是小飛俠式全身罩的雨衣，但質料厚些當可代用，只是在山口如遇強風，在山石間上上下下，要特別小心，避免勾扯。

次日吃過早點正式上山，由塔塔加一路到排雲山莊，大家走走停停冒雨取景，希望能拍到自己屬意的畫材。8.5公里走了六、七個鐘頭，還算輕快，到了山莊沒料到各地來的隊友至少六、七十人之譜，外頭的雨勢讓大家都擠在狹窄的客堂中，用餐時也不分團隊，大夥捧著碗筷隨處站立，讓我想起在不丹的廟會，真是熱鬧的一景！早上三點，我因時差起身，見日本隊已準備就緒出發攻頂，他們似乎有備而來，不上頂峰不歸，雖大雨不停、雲霧瀰漫，灰濛濛一片看不到任何山色，但數字是其目標，故照上不誤。我們的領隊陳老師在等我們說撤，沒料無人開口，繼續上路，志不在頂而是在景，於是依既定計畫往北峰前進。

在主峰與北峰間有段艱難的石頭山路，須扶著鐵索一路往上，連著兩天的大雨登山靴逐漸濕透，路不長但坡極陡，故走得甚慢，現已在3000公尺以上，望眼所及都是玉山冷杉及高山杜鵑，雨勢時大時小，山嵐霧氣時來時去，一片迷濛神祕的幽深景致倒也別有特色。不敢渴望天晴，心想迷迷濛濛也不錯，雨勢不要再大就好！到北峰氣象站時，全身幾乎濕透，見到火爐馬上解衫脫襪，圍著取暖烤乾，隔天有雙乾爽的鞋襪上路就是最大的幸福。夕照一瞬即逝，大家早早入眠，期盼明晨雲霧散去，有個日出美景。

　　五點半不叫而醒，仍是灰霧一片，在失望中繼續上路，景致迷濛不能見遠，雲霧遮蓋了許多細節，似乎讓大地更純淨，在主峰分歧點往八通關的方向走，一路斜坡滿布雪白、粉紅的高山杜鵑，人在花叢中穿梭，真是個美妙的經驗。因連雨不停，這兩天經過幾處河段都水流充沛，須涉石而過，有時更需擺石拓出步道，甚為驚險，到觀高登山服務站過夜時天色已晚，十個多鐘頭走下來大家都已疲累，也都有小擦傷的意外，幸好無大礙，只覺每人勇氣可嘉，慶幸 So far so good！

　　最後一天雖是下坡，但有14.5公里的長路，下坡難過上坡路，對膝蓋尤然，我因靴頭裂口，走得特覺辛苦。雲霧終於散去，也因此看清了萬丈深淵，斷崖崩塌處處令人心驚膽顫，同伴明錩、衛光覺得我有了懼高症，不該啊！要不然就是之前的雨霧迷濛壯了我的膽。過了雲龍瀑布，父子斷崖是最後關卡，實在嚇壞了，這怎能走呢！山崩把路完全掩埋，一踏錯就粉身碎骨，如沒大森、棟慧的協助絕對過不了關，在忐忑中頻呼「再也不來了！再也不來了！」終於走近東埔，來接的車已在等待，喝了賢文先生請的愛玉冰才定下心來。回想這趟玉山之行，還是覺得自己勇氣可嘉，但因配備不足碰到連雨，讓行程相形拙劣、危險，義工陳老師一路撿拾垃圾，對玉山的熱愛讓人感動，這真是難忘之旅！

成都、北京之行

招生季節，我被派到成都和北京和學生面談。一下飛機就被計程車司機用其口舌之能送往非預定的旅館：四川成都華能電力技術培訓中心，心想才兩晚也就住了下來。

舉目無親，校方人員均未到，於是依旅館小姐之介紹，跳上公車往錦里武后祠方向走，成都武后祠早在唐宋時期已為著名遊覽勝地，是中國最大的三國遺跡，有一千七百多年的歷史，現存主體建築為清康熙時所修復，由昭烈廟、武侯祠、三義廟、惠陵等古建築組成，祠內供奉劉備、諸葛亮、關羽、張飛等蜀漢英雄塑像五十多尊，文化積澱豐厚，庭園碑樓古意昂然，至於錦里古街在其東側，集三國民俗、川西風情及成都街坊於一身，則完全是觀光商業氣習。

次日往對外開放不久的金沙遺址博物館。金沙遺址距今約三千年，是商代晚期到西周時期的古蜀國王，與成都平原的史前古城址群及三星堆遺址等共同構建了古蜀文明發展的不同階段。離港前看了為慶祝香港回歸十週年在文化博物館的「三星閃爍金沙流采／神祕的古蜀文明」特展，今到遺址現場格外親切。遺址現場由遺址館、陳列館、遊客服務中心、金沙劇場、園林區組成，整個設計陳列已具國際一流博物館水準。再往成都西郊浣花溪畔的杜甫草堂，西元759年冬，杜甫為避安史之亂在此建茅屋而居，四年間創作了眾多膾炙人口的詩歌，草堂故居經宋元明清歷代修葺保存至今，成為中國文學史上的一塊聖地。

星期六早上在四川大學面試完就直飛北京，住入清華大學近春園招待所，隔天有六個學生在北大面試，結束後約了新相識的孝萱到大山子798藝術區見面，這屬現代主義包浩斯風格的廠房高大氣派，午餐後在周圍走逛，看了不少的大小畫廊，後又趕到德山藝術空間參加高名潞策的抽象聯展，碰到不少久違的朋友，晚上轉到三味書屋，此乃一非常有氣質的書店，樓上茶座定期有不同的文化講座，男女主人溫文儒雅並招待了一頓可口的餃子宴。

北京果然像一大工地，這麼西北東南的跑，馬上感受到北京的巨大遼闊。朋友勸住在清大，雖環境不錯但實在太遠，於是隔日租了單車在校園內繞了數圈後搬出。往後幾日都住在勁松八區的如家快捷酒店，雖已搬近東南面，還是覺得每天在計程車上疲

於奔命,領教了北京擁塞的交通及嚴重的空氣污染,眼睛紅痛發癢,這與大部分餐廳都不分禁菸區也有關罷?中央美院、宋莊、酒廠藝術園、中國、今日美術館、故宮、天壇等都一一造訪,藝術家的工作室一個比一個大,每人似乎都忙碌非常,整個當代藝術圈給人非常亢奮的印象,拍賣市場的熱絡加高許多溫度,但作品面貌混雜、良莠不齊。朋友相勸到北京定居,不錯,這裡機會多、空間大,但沒有十全之地,那交通空氣就得照單全包了!

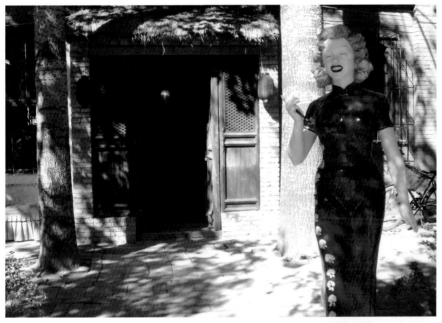

798藝術區內一家店門口的美人,用來招攬顧客上門(上圖)。

北京大山子798的大廠房有寬闊的空間,牆壁上還留有毛澤東時代的標語。(下圖)*

上海印象

院裡派我到上海招生，辦完事利用機會多留數日，見見要我來長住的老友們，以及把現今火紅的十里洋場好好體驗一番。

蓉之住處在城中心，往來方便，她為座落於人民公園的當代藝術館忙碌非常，由助理交待門鎖，人已不知飛到何處。由二十一層瞭望遠近高樓及附近一片傳統屋脊，單人獨處，半夜醒來真不知身在何方，才從紐約飛回香港數日就抵上海，直到看見滿牆書櫃及大桌堆滿的資料，才意識到自己身處蓉之上海的香閨。每個人的住所都有個人特色，不論搬到哪，味道依舊，後來到夏陽、明琨在上海的家，更證實了我的看法。

莫干山路50號果然似蘇荷區，原本為上海春明粗紡廠的廢棄工廠，幾年內變成上海最熱門、最具規模及有藝術質量的當代藝術社區，被人稱為「上海的塞納河左岸」。現今駐進了很多的畫廊、設計公司、藝術機構及藝術家、建築師，由於海內外媒體爭相報導，規模一直擴充且聲名遠播，要花一些時間才可能完全看盡，我隨意走走逛逛，著實感受整個區域充滿著現代中國藝術創造的能量，也應證藝術激活城市死角的論點。

田子坊是另一成立最早的創意產業園區，據聞上海有五十多家創意產業集

上海和平飯店充滿老情調的門廳一景 *

上海當代藝術館第一屆雙年展展場一景

聚該區，但彼此並無關聯且缺少特色，容易為人們所忽視，故現今大家競相建立自己的品牌，泰康路田子坊的四合院以名家工作室和藝術設計作為園區核心內容，一間間服飾店、圍巾店、西藏飾品店緊挨著，大樹下彩條地磚上放著風情各異的桌椅，可坐下來享受咖啡飲料，這些老廠房及老倉庫擁有相當久的歷史文化價值，加以適宜的內部改建，可為創意產業提供得天獨厚的優勢資源，是城市歷史與未來承接的良好典範。

上海外灘是非去不可之處，南起延安東路，北至蘇州河上的外白渡橋，東面即黃浦江，西面是舊上海金融外貿機構的集中地，沿路為二十餘座折衷主義風格的古典大樓，被譽為「萬國建築博覽群」，是上海租界區，也是整個近代城市開發的起點；1843年前這裡還是黃浦江邊的一片泥灘，隔年被劃為英租界，英國人使用這地區作為碼頭並開設了最早的一批洋行，後在這舖築馬路並加固江岸，1868年建立上海最老的外灘公園，「華人與狗不允進入」，直到1928年才正式對中國人開放。

屬芝加哥學派哥德式建築的和平飯店，當年被稱「遠東第一樓」，果然名不虛傳，花崗岩建材的內外格局，重新裝修後保有當年風貌，加上老爵士樂隊及屋頂花園，使下榻於此的賓客彷彿置身時光隧道，可在現代與傳統新潮與復古交錯中浮想萬千。

來了多時只有一日見到藍天，空氣污染厲害，房價也不便宜，大都會的方便及迷人都有，但是否以後搬來長住不得而知，再說罷！

大芬油畫村的故事

　　一直想買匹好的生麻布來自做畫布，正巧有即將到期的中國簽証，想為何不到深圳試試呢？朋友給了三個地方：博雅、書城底層及大芬村。振亮聽知我沒去過且又沒伴，於是相約同行，前兩個地方都沒看到我要的畫布，於是吃過午餐後直奔大芬村。

　　被譽為「中國油畫第一村」的大芬，位於深圳龍崗區的布吉鎮，是一個並不起眼客家人聚居的小山村，原居民三百多人，短短十多年時間裡，它創了全世界60％油畫市場佔有率的奇蹟，每年油畫的出口額都在一億元人民幣以上。這裡匯集了五千多名畫家及畫師畫匠，有六百多家以油畫為主的各類經營門店，附帶有國畫、書法、工藝、雕刻及畫框、顏料等配套產品的經營，每年生產和銷售的油畫達到一百多萬張。

　　這整個情況是如何形成的呢？1989年一位經營商品畫（行畫）的香港畫商黃江來到大芬，被這裡的純樸民風所吸引，便帶領十幾位畫工前來租屋，開始了油畫加工收購及出口產業。他謂：從香港和國外接訂單回來，我就組織人在這裡生產，因離香港近，交通方便，不要辦邊防証，全國各地的美術愛好者來大芬很方便，且房租當時很便宜。大芬村的油畫能賣錢的消息傳開後，一些喜歡漂泊的繪畫人員開始聚居在此，當中有放下鋤頭拿起畫筆的農夫、繪畫愛好者、美院畢業生等，一些聲名漸響的畫家，在大芬村開始自畫自賣的「畫工生涯」，油畫製作也由小批量的「照版複製」到大批量的「多元生產」。

　　90年代末，龍崗區和布吉鎮兩級政府單位都注意到了大芬油畫村的這一獨特現象，於是介入領導規劃：第一步改造大芬村的大環境：邀請東南大學規劃研究所的專家製訂總體環境設計，同時由區鎮村三級共同出資一千多萬元進行改造，拆除違建、疏通村內道路、設路標雕塑及廣告，來美化周遭環境；第二步是成立組織機構，為畫家建立起交流的橋樑；第三步是舉辦高水平的作品展覽，引導油畫村原創繪畫向高檔

<div align="right">大芬油畫村的地標與街景</div>

次發展,如第一二屆中國(深圳)國際文化產業博覽交易會都以大芬為分會場,並舉辦講座論壇、臨摹大賽、展覽及拍賣會。

　　由振亮帶領很快找到要的純麻布,他忙著挑選各色顏料,我則四處溜達。當地趙小勇是來自江西省農村的畫工,自1996年開始專門臨摹梵谷,他和妻子弟妹一齊租用兩層樓做工作室,九年時間畫了八萬幅梵谷的作品,銷往世界各地。畫工們大多是來自中國農村的青年,趕貨時在流水線上輪班,畫夜不停。而周永久在大芬已工作了十八年,弟子多達三十三名⋯⋯如此故事多得讓我頭昏腦漲。不過,藝術與市場在這裡對接,才華與財富在這裡轉換,這可又是另一種藝術產業啊!

賭城

忙著紐約個展之中，趁空到拉斯維加斯一遊，十六年前去過一次，下飛機還是大吃一驚，怎麼機場都是吃角子老虎，叮噹之聲不絕於耳，立即聞出賭城的氣味。古根漢美術館拉斯維加斯分館的大廣告橫掛於顯眼位置，步出機場搭上穿梭巴士（Shuttle Bus），很多巨大且奇異的建築已在眼前出現。

住入凱撒皇宮大旅館，一進正廳所有賭的遊戲機都在裡面，蔓延一廳又一廳，這旅館顧名思義所有的室內設計都以羅馬時期風格為主，巨大的室內購物中心、名品店都在人造的假天空之下，每條街到處是雕像石柱，中庭有許多的噴水池，有一池每個鐘頭還有免費演出：塑像下降、國王昇起，開始訴說其王國的問題，然後掌控水的力量的公主出現，王子則擁有火的權力，兩人水火不容，相互爭奪繼承權，於是乎噴水和火柱相繼在觀眾眼前鬥法，十五分鐘的演出非常逗趣，聲光音效真是無所不用其極，但也愚蠢得可以。

隔天到威尼斯旅館（Venetian Hotel）看古根漢美術館的「摩托車藝術」特展，雖在紐約已看過，但想參觀一下雷姆‧庫哈斯（Rem Koolhass）及法蘭克‧蓋瑞（Frank Gehry）的空間設計。這真是資本主義金錢及智力的結晶，用金屬的反光板造成不同的弧度曲線，把摩托車依年代來陳列，金屬板造成如鏡面般的反射及倒影，使整個展出如魔幻一般，金屬鐵板從百尺高的樓層上彎折而下，機車懸釘其上，像條彎曲幽遠的馬路。巨幅和摩托車相關的電影明星照片印於牆上及尼龍網上，還有鋼網造成的垂幕來區分不同的空間，銀幕放映著和機車有關的影片。我對摩托車感覺不多，但看到1866年首輛在腳踏車上加附蒸氣引擎的機車，不得不銘感於人類科技的躍

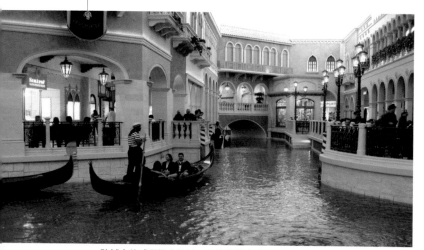

賭城中的威尼斯人旅館，完全仿擬自威尼斯實景。＊

進，這些舊機車都重新整修過，就如古畫修復一般，每件都完美如初，只偶在皮椅墊上一現歲月的痕跡。這美術館佔地63,700平方英呎，另一處是古根漢艾米塔吉美術館（Guggenheim Hermitage Museum），只有7,000多平方英呎，主要展出古根漢收藏的古今名畫及和聖彼得堡州立美術館交換的一些藏品。

接著幾天往各旅館遊逛，賭城的主要大道上矗立著各大型旅館的奇招看板，各有主題，「Luxor」以埃及為題，旅館造型是一巨大的金字塔，塔內賭場住房全以埃及文化為裝飾，美侖美奐！「Excalibur」則以中古世紀的刀劍文化為裝飾，整個旅館外型如玩具古堡，非常虛假，晚上燈光閃照之下更如美豔童話。「紐約‧紐約」

Bellagio旅館中商店佈置的巧克力瀑布，吸引遊客駐足欣賞。＊

（New York-New York）全以紐約的街道建築來裝飾，大廳內有格林威治村，有舊倉庫（Loft），外面則有自由女神像及布魯克倫橋，當然全都是縮小的尺寸。「巴黎」（Paris）則以法國巴黎市為樣板，外面有鐵塔及凱旋門，甚有講法文為你停車的門房。貝拉吉「Bellagio」外有一大池，以水柱表演聞名，大廳內的大型花飾比我看過的任何花展還豪華壯麗，這裡什麼都以巨大號稱，每個旅館房間都在三、五千間以上，夜晚一到霓虹亮起，紙醉金迷、燈紅酒綠，所有人間娛樂頹廢之極都在此聚集。

還有許多建築沒看，早已眼昏腦花，我這不賭之人除看各建築及室內裝飾外，實受不了賭場內的聲色及煙氣，後決定坐直昇機往大峽谷一遊。六人小飛機隨停隨飛，直觸峽谷邊崖，直探峽谷深底，刺激驚險萬狀，在這壯麗山河深谷之中遊遍，看蔚藍的天色映著深紅石磈的山脈，美麗極了！我想科技人工及想像力的造就，還是比不上天然的鬼斧神工；陽光二十四小時在山石的顏色變化就難以模擬，更何況山脈本身複雜不同的造形及肌理呢！飛經胡佛水壩及火山口，後停在峽谷富拉琶（Hualapai）印第安保留區，望著就在腳下流過的科羅拉多河，在峽谷巨石近黃昏天色的影映下，更堅定我對自然力量神奇的想法！

拜訪蓋堤美術館

人們生活的模式及形態，在工業文明發展之後走向都城化，於是乎多數人都集中在巨大且密集的城市之中。每次坐飛機最為明顯，從一密集點到另一密集點，而政府或社區領導者，還要舉辦一些大型的活動，讓人們走出保護軀殼的室內和其他個體相接觸，在同時間做相同之事。我在想，多寂寞啊！人類的心靈！身體已緊密的集中在一塊，還得參與更密集的聚會，但還是不能消除心中的虛無。而現今網路的快捷及全球化，不論身處何地，都可知道世界任何一個角落發生之事，但更是寂寞，更是孤獨……。

到洛杉磯看蓋堤美術館，因1997年底開幕時人潮太多，1999年也不知何故，兩次都沒看到，這回終於請綺文表妹開車載我去逛逛。1983年保羅‧蓋堤基金在聖塔莫尼卡（Santa Monica）買了750畝的山坡地，隔年在全世界競圖中挑選建築師理查‧梅爾（Richard Meier）來設計這蓋堤美術館。梅爾是以現代主義聞名的建築師，但在這建築群中加入了較多古典的建材，來表達保羅‧蓋堤對歷史過往的扎根，和對未來的信任及展望。

車停在山腳的停車場內，有軌電車直接把遊客送到山上，建築分北南東西四座大館，各展出不同的收藏，當然此館的收藏不可能和紐約的大都會美術館相比，但以私人財團來說，收藏可謂豐富。除了8元美金停車費外，門票一律免費，可見這基金會財力的雄厚。

蓋堤美術館戶外的花園庭院相當著名，也在色調及肌理上和建築相配，最顯著的中庭花園是由藝術家羅伯‧爾溫（Robert Irwin）所設計，是一個四季都在變化中的作品。而其他的庭院設計則由景觀建築師蘿莉‧歐琳（Laurie Olin）和梅爾合作，合併加州傳統的花圃及中古地中海的形式來呈現。另值得一提的是這美術館的視野，身處山頂，可以眺望整個洛城，甚至太平洋，極為壯麗！在天色霞光的變化之下，更是美不勝收！

人類的文明進化至21世紀，在都城的設計中還是展現了無窮的智慧及精華，各城市都有讓人驚喜及佩服的角落，在在撫慰著悲苦蒼生無盡的飄泊心靈……。

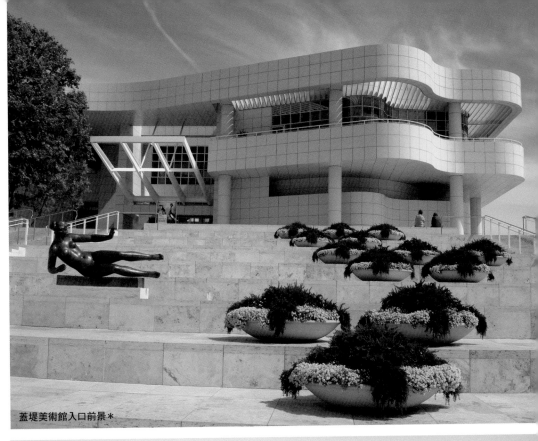

蓋堤美術館入口前景＊

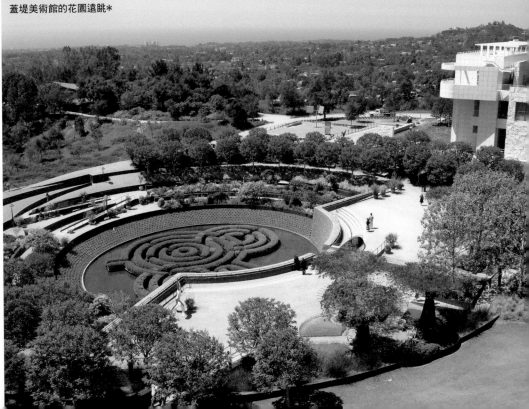

蓋堤美術館的花園遠眺＊

京都短瞥

離我 1975 年到日本，至今已過三十個年頭，這次有機會重訪，雖僅是京都一處，但也非常期盼。

　　京都位於本州的中西部，建於西元 794 年，直至 1868 年明治維新遷都到東京，它一直是政治、文化和宗教的中心。這座千年古都三面環山，風景秀麗，是世界著名的遊覽勝地，它最初設計是模仿中國隋唐時期的長安和洛陽，長方型的城市以朱雀路為軸，分為東西二京，東京模仿洛陽城，西京模仿長安城，當然現今已經改變許多，但仍然有棋盤式的街道及模仿王宮的建築，千年古剎、寺廟庭園，很多都是世界遺產，這城市充滿著古樸與現代的交織，但無論新舊都整齊乾淨、秩序井然。

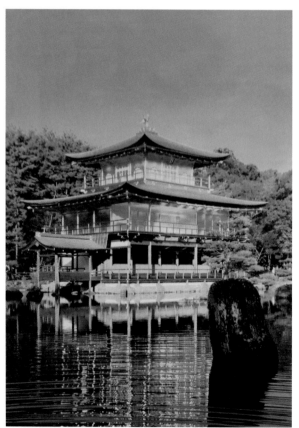

由大阪機場轉火車到京都，原來沒有十五分鐘到的新幹線，只有需時一個多鐘頭 JR 特急火車。匆忙趕上最後班次，請一位陌生人用手機連絡預訂的民宿（Ryokan），告知因錯算時間以致延誤，請對方務必等門，近午夜一位七十多歲的傴僂老婦應門，原來是女主人。她開這旅館三十多年，樓上有五、六間房出租，大部分的住客是外國人，睡的是榻榻米，廁所共用，沖浴需預時，倒是充滿平民住家風味！

　　清水寺依山勢而建，有千年歷史與大自然渾成一

體，佔地非常遼闊，有大舞台的本堂位於山腰斷崖，由一百三十九根高達12公尺的毛櫸柱支撐，每年祭祀舞樂還在使用，平時則是一覽市容的絕好地方。從舞台下流出的三泓清水叫音羽瀑布，據說用柄杓舀靈泉喝一口能延年益壽。清水寺的周邊可隱約看到法觀寺的五重塔，富於情趣的老街綿延周圍，像清水板、二年板、產寧板（板是指有一定坡度的路），兩

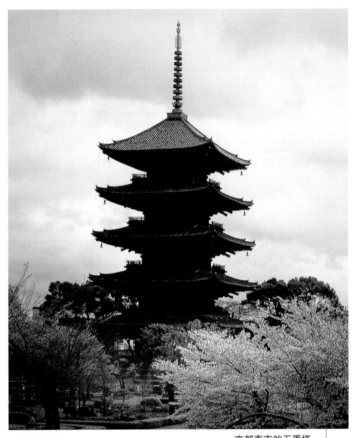

京都東寺的五重塔

旁鱗次櫛比滿是古樸的和式建築和小店，出售各式各樣的傳統工藝品和京都代表性的食物，讓人看了什麼都想買。有日本著名的清水燒陶器、西陣織紡織品、友禪染布，高價的藝術品及平價的小商品均有，吃的則有京都醬菜及各色日式點心及調味特產，走逛之餘有許多茶館可以嘗到抹茶及甜點。三步一廟、七步一寺，果然不錯，高台寺、知恩院、青蓮院等，印象最深刻的為淨土宗總壇的知恩院「三門」，共花了兩年時間興建，是世界最大規模的木門，真是雄偉壯麗！

金閣寺與富士山、藝妓被並列為日本三大典型印象，是次日行程重點，不料下起雨來，沒帶夠衣服寒澈凍骨，只好快步流覽。沒有陽光的照射，金閣寺似乎沒那麼燦爛，不過高貴優雅依舊！走完金閣寺就到17世紀德川家康在京都的住處：元离官二條城，好個城堡！本丸御殿、二之丸御殿、二之丸庭園及清流園都極可觀；後到銀閣寺，走過沙場、向月台、錦鏡池、洗月泉……漫步到沿琵琶湖引水道旁的哲學之道，不是櫻花季節，楓葉也未紅，不過遊人還是享受著清新的空氣及寧靜的環境，短短的兩天的行程就這麼接近了尾聲！

河內之行

越南首都河內位於紅河平原的中部，是一歷史悠久的城市，西元542年李南帝在此建都，1010年李太祖公蘊自華閭故都乘御船至紅河停泊時，忽見金龍飛至，隨後直升高空，故定名為「升龍」，直至1831年才改為「河內」（Ha Noi）。Ha指的是河流，Noi指的是內部，這城市大大小小的湖泊約有七十二個，因與中國的淵源，故有許多典雅的中國古代建築，1882年法國佔領越南也留下不少法式殖民建築，加上城內大樹高聳，景色宜人。

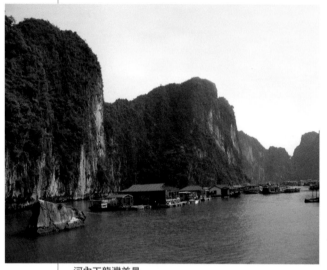

河內下龍灣美景

市區中最知名的為還劍湖（Hoan Kiem Lake），而最大的則為西湖（Tay Lake），這是河內地區最重要的兩個湖泊，除了是年輕人戀愛的場地外，還劍湖更是河內居民生活的重心。傳說西元1400年間，越南黎太祖藉由一把神龜所借出的神劍，率領越南人成功擊退中國明朝的軍隊，勝利後黎太祖到湖邊漫步，神龜突然現身要求拿回神劍，太祖將劍擲向湖面歸還神龜，因此被稱為還劍湖，而湖中至今仍有座龜塔。

繞此湖一圈約三十分鐘，東邊與東南邊有河內大學、郵政總局、歷史博物館、歌劇院等優美的法式殖民建築；西邊與西北邊鄰近西湖處則有美術館、軍事博物館、胡志明陵寢、文廟、一柱塔等北越軍事紀念與傳統中國建築；而在北邊則是最傳統最熱鬧的36街區，這裡的街道按所賣物品種類而命名，如「絲街」、「鞋街」、「米街」、「花街」、「糖街」等。

這趟利用重陽假期外遊才短短三天，但離河內三個半小時車程的下龍灣（Ha Long Bay）是非去不可之地，1994年被聯合國教科文組織列為世界遺產，確實有其獨到的景緻，站在船頭看著一顆顆石灰岩從海底冒出慢慢呈現眼前，每個都有獨特樣貌，在

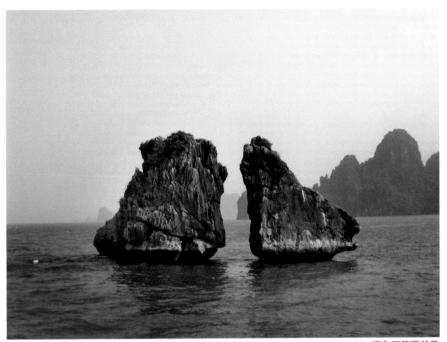

河內下龍灣美景

超過1500平方公里的海面上羅列了近二千個不同的石灰岩島,這樣的喀斯特地形中國桂林也有,但下龍灣取勝在它位於海上,且面積極廣、島嶼極多,有一種壯麗遼闊之美。有些島上有相當寬廣漂亮的鐘乳石洞,有些奇型異狀適合賞景,有些具豐富生態,有些則有人居住,多種特殊風情要全面感受需時數日,果是世界奇觀之一。

「水上木偶戲」是河內最具特色的民藝表演,這種歷經千年歷史的娛樂,據聞是農民在水稻田裡發展出來的,由演師站立於竹簾後的水中,以竹竿操弄木頭刻成的各式木偶,內容簡單但純樸活潑,與舞台邊樂隊奏唱出傳統的民樂相配,更是精采迷人。

河內的另一特色是汽機車喇叭聲沸騰,這裡的交通混亂無比,每人都必須按喇叭提醒別人注意或讓路,故造就了永不停息的噪音及飛塵。而且北越人臉上常刻著永不妥協的線條,較無表情及笑容,女子也沒有南越的婀娜美麗,但他們勤勞刻苦、堅毅知足,這或許正是美國怎麼樣也打不贏北越的最大理由。

胡志明市紀行

胡志明市是越南最大的商業都市，1975年之前一直被稱為西貢，是當年南越的首府。離香港兩個鐘頭的航程，正好聯合航空有星期五夜晚的航班及星期二清晨返港的機位，不影響我的課程，於是欣然應允朋友的相邀。短短三天走馬看花，加上氣溫高達攝氏38度，熱浪殺掉不少遊興，於是乎對這城市真是蜻蜓點水了！

越南與西方的接觸始於1516年葡萄牙的探險家，又有荷蘭及英國企圖打開通商之路，但均未成功。後法國以武力侵越，1885年越南終於淪為法國殖民地，被統治達六十二年之久，其影響處處可見。位於西貢河右岸的胡志明市，在17世紀前仍是一片沼澤和森林，到19世紀中葉法國在此建立殖民地，以西方式的現代化建設填古運河、開發沼澤、闢建道路、規劃市區，成就其繁榮，無形中也培養出法式的城鎮風格，「東方小巴黎」果然名不虛傳。以圓環為中心呈放射狀擴展開來的街道，覆蓋著高大古老美麗樹木的林蔭大道，雖經過越戰的摧殘，富殖民色彩的漂亮建築物或教堂，還是處處可見。

濱城市場離住處最近，賣南北雜貨食品衣飾等，是什麼都有的西貢中央市場，沒太啥意思，倒是建於19世紀末的聖母大教堂（又名紅教堂）有兩座美麗的鐘樓，優雅地矗立於同坼路西北端，頗有巴黎聖母院風情。立於其旁的百年郵政電信總局，是同時期建築，氣派非凡，內部半圓形的天花板極富古典氣息，挑高樓層及地面嵌花瓷磚，在在露出當年古典建築的特色。

走累了在路旁露天餐廳小歇，有本地人在旁「嘆咖啡」，越南咖啡是滴漏式的，杯子上設一

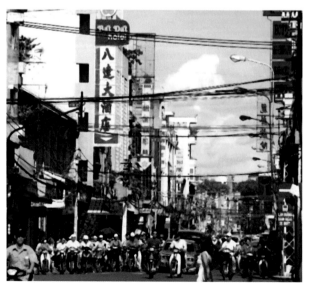

車輛擁擠的胡志明市街頭一景

藝術漂流文集

小壺，壺裝滿咖啡粉，沖入開水讓咖啡從壺中一滴滴流下，滴滿一小杯至少要半個鐘頭，據聞當地人每天要飲三次，其生活態度的悠閒可見一斑！看到許多越南女子穿上傳統長衫，似旗袍但邊又高至露出腰肢，內著長褲，走動起來兩幅布搖曳生姿，突顯出窈窕婀娜身段，實是好看！

胡志明市郵政電信總局充滿西方風格的建築物內景

下午到統一宮殿參觀，此建築為當年吳廷琰建蓋，尚未完成，他已為部屬暗殺，往後住進的乃傀儡總統阮文紹，走過政府官方招待廳，當時總統及家人住宿處，地下室的過時電訊設施及洋台上的直昇機，讓人緬懷起越戰時在此發生的點點滴滴，現在一切已是過眼雲煙！

附近的戰爭陳列館可說是一座「越南戰爭證蹟博物館」，有人稱它為「美軍罪行館」，共分七館，呈列越戰期間及前後發生事件，許多美軍殘殺越南人的史蹟圖片都在西方媒體發表過，比起來現今的美伊戰爭，似乎美政府對新聞控制更形嚴緊了。

在漢武帝時納入中國版圖名為交趾的越南，千年來受漢文化的影響頗深，加上華僑長期的居留藉入，胡志明市的堤岸地區又稱「大市集」、「小香港」，到處籠罩中國風，可見許多中式的樓房屋宇及華文招牌。可惜時間不多，學著當地人騎著摩托車穿叉飛過，無法細看，只好等下回的機會了！

吳哥之旅

　　探吳哥是多年的宿願，加以每個月看《藝術家》雜誌上蔣勳感性動人的連載文章及精美的圖片，更覺非去不可。走前宗文警告天氣的炎熱，到賽利（Siem Reap）才體會其嚴重性，我們這團甚小，連全陪才九人，經胡志明市直飛，全程專注在吳哥。

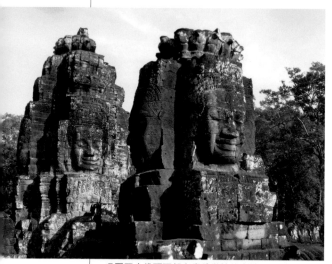

吳哥巨大佛頭面部有肅穆微笑的表情

　　吳哥窟與中國長城、埃及金字塔、印度泰姬瑪哈陵等齊名，早期是扶南王國，後稱真臘（吳哥）、高棉，現今叫柬埔寨。吳哥王朝在西元 800 至 1431 年是全盛時期（約中國宋元時期），當時版圖幾乎囊括整個中南半島。

　　吳哥窟位於高棉北部的暹粒省，在洞里薩湖之北，高棉王國曾在此定都長達六百年之久，歷代國王陸續在此興建神廟寺堂，佔地24公里，是高棉吳哥王朝全盛時期所遺留下來的不朽宗教建築群。全城雕刻精美、鬼斧神工，展現古高棉人在建築雕塑上的傑出造詣，有「雕刻出來的王城」之美譽；後國勢日漸薄弱，不敵暹羅人（泰國）攻打，遭受破城的命運，遷都金邊，逐漸被人遺忘。它長期淹沒於叢林之中，直到 1860 年被法國人亨利‧穆奧（Henri Mouhot）發現報導，世人才得重見這偉大的人類文化藝術寶庫，如今滿載觀光客的巴士天天穿梭在於此，也不知何日這眾大的人群會導致古蹟受損，故早日探訪為妙！

　　吳哥窟以大吳哥（Angkor Thom，即吳哥通城）、小吳哥（Angkor Wat，即吳哥寺）為最著名。吳哥通城是 13 世紀末到 14 世紀由闍耶跋摩七世（JayavarmanVII）所建的大都城，王城南接吳南寺，呈每邊約 3 公里的方形，周圍由濠溝環繞，在進入都城前遠遠便會看到高達 7 公尺大石城門上頭，四面都刻著吳哥王朝全盛時期國王加亞巴爾曼七世（Avalokite shvara）的面容，進城可以看到巴揚寺、巴本宮、古皇宮、鬥象台、法院十二生肖塔等建築群。巴揚寺由五十四座大大小小寶塔構成，是一佛教廟

宇，它的存在表明吳哥時代宗教環境相對寬鬆，在婆羅門教統治下佛教照樣生存發展，巴揚寺中央寶塔是一尊4公尺餘高的大佛像，如信婆羅門的國王把自己當成毘濕奴的化身一樣，信奉佛教的國王把自己當成釋迦牟尼的轉世，中央寶塔和部分四周的各塔都有一微笑的臉形，是菩薩也是國王，圍繞中央寶塔和兩層台階是兩個同心的方形迴廊，內層迴廊浮雕以佛祖釋迦牟尼的生活為主要題材，外層迴廊展示高棉人的現實生活，和外族入侵的鬥爭，內容豐富充滿現實色彩，與佛教接近現實生活的主旨合拍。吳哥寺是12世紀由蘇利跋摩二世（Suryavarman II）所建的石灰岩寺廟，是他個人的陵寢，也是供養毘濕奴大神的寺廟，它最特殊的是座東朝西，故導遊特安排下午參觀，寺廟四周有濠溝步道及三層方形迴廊，中間由五座蓮花塔組合而成，環繞外圍的濠溝，走上一趟可以感受其規模之宏大，精緻燦爛的浮雕顯現在各層迴廊，題材大多取自印度史詩「羅摩衍那」和「摩訶婆羅多」中的神話，東牆是「乳海翻騰」的傳說，北牆是毘濕奴和妖魔作戰的經歷，西牆有神猴助戰，整個為一巨型宗教畫卷，展示婆羅門教毘濕奴的神奇故事。

　　整日下來疲累非常，燠熱讓大家行動相形變緩，接著的幾天去較遠地區不同時期的寺廟皇宮參觀，如變身塔、女皇宮、羅洛斯遺址等，因炎熱中午休息時間不斷延長，最後一天安排看柬埔寨民俗文化村，是一大敗筆，心想不如重回大小吳哥遊蕩，體會第一次沒看全之處。這樣也好，讓自己有藉口再度回訪罷！

吳哥雕刻局部（上圖＊）

吳哥寺迴廊石壁上800公尺長的浮雕壁畫是人類珍貴的文化遺產（下圖＊）

印度、尼泊爾遊蹤

印度是嚮往已久之地，本想自己走，但聽多人勸告不宜單獨前往，加上受台東東北季風的侵襲，感冒屢是不好，意志薄弱，於是決定參加十五天行程的旅行團。

尼泊爾是舊遊，加德滿都依然髒亂，文化古蹟還是如此神祕迷人。波卡拉（Pokhara）第一次到，費娃湖及安娜普娜雪峰使整個城市出奇的秀麗及壯美，我們住的香格里拉飯店也設計得宜人精巧。後往奇旺國家野生動物園停留二天，看了不少在日光下曝曬一動也不動的鱷魚，張著粉色的大口，大家異口同聲：會不會是標本啊？騎在象背上深入叢林，尋訪珍禽異獸，運氣不佳，沒能碰到犀牛或老虎，只聽相遇者談得眉飛色舞！

轉往德里，半日後直飛喀什米爾。首邑斯里那卡（Srinagar）真是美麗的城市，筆直的白楊森然林立，嚴冬枝椏蕭瑟枯絕，皚皚白雪映照下顯得寧靜而孤寂。住在船屋，地震來時我們的船直晃，並不知外頭破壞傷亡慘重；倒是在到達前一日，此地有一爆炸事件，一死十多傷，與民族獨立運動有關。加上1月26日是印度的共和國日，怪不得三步一崗，兩步一哨，警衛森嚴。但這些都不能抹煞斯里那卡及貢馬之美，冬天已如此，春夏一來，那豐姿、美色，可想而知！德里髒亂如同加德滿都，被稱是最有綠蔭的首都，可惜樹葉都蒙上厚厚的塵土。新德里在英國的規劃下，馬路筆直，氣派嚴然。在往阿格拉（Agra）的高速公路上，真是體會了印度的特殊人文：大小卡車、貨車、名牌小轎車，加上牛車、馬車、駱駝，甚至象隊、行人、腳踏車擠成一團，天啊！這可是高速公路呢！

泰姬瑪哈陵純潔雪白的大理石，以及悲喜全包的淚珠造形，刻畫著皇帝不朽的愛情。動用兩萬多人，費時二十二年的建築，著時令人震撼，沙加漢大帝（Shahjahan）實在是一個藝術家。站在氣勢輝煌的阿格拉城堡沙加漢晚年被其三子囚禁的小屋裡，遙望泰姬瑪哈，追想著他最後七年的歲月，想著他打開錦繡食盒，赫然見到長子的首級，那震嚇！那悲痛！怎麼說呢？歷史！歷史！無數的血腥，無數人的權力及慾望堆疊……經過馬蘇拉（Mathura），是法顯當年到過之處，在一千六百多年之後，我踏上了相同之地。嚴重的感冒咳嗽讓我整個行程辛苦異常，但想到法顯一走就是十五、六年，如此的長途跋涉，靠什麼條件、什麼毅力支撐著他的意志？於是乎打起精神，前往皆浦（Jaipur）的粉紅之都，繼續我未盡的印度之旅。

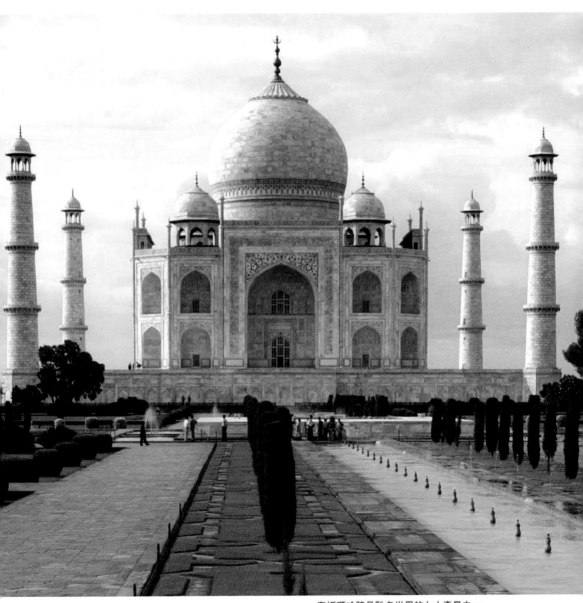

泰姬瑪哈陵是馳名世界的七大奇景之一

峇里島假期

烏布的綠色稻田，在陽光下美麗照人。

暑假一到，台東變得冷清異常，學生走光，校園空盪，炎熱的天氣讓人不想也不願出門，每天除了畫畫，就是查查internet新聞及E-mail，要等到日落才騎單車去放風。沈悶無聊之下，力邀朋友外出旅遊，打定主意不回美國，往東南亞跑跑。峇里島是好友銘昌、奚淞經年度暑之地，我期待已久，甚至還放話如不去就絕交，結果高高興興地和兩位俊男同遊。

峇里島1989年曾去過，這回舊地重遊，又有識途老馬帶路，我們撇開旅行社的誘人「package」，自訂機票，由香港轉機，自助旅行去也。

由機場直達烏布（Ubud），住到他們熟識的民宿，沒料到屋前的大片稻田已被填平，正進行社區的集體火葬儀式。阿昌看了好生難過，他新店住家前已是如此，來到峇里島這世外桃源，也難逃城市現代化的命運。隔天一早到他們喜歡的芒草步道散步，走累了在路旁一坐，開口問個當地人，就有人爬上高聳的椰樹採下新鮮椰子，砍個小洞讓你大解飢渴，等喝完還應要求把椰殼剖半，享用椰肉。至於價錢，那就看個人本事了！峇里島到哪裡都得講價，頂累人的，每次購物我都覺筋疲力竭。

烏布是峇里島最有文化氣息的城市，畫家最多，美術館也多，尼卡美術館（Neka Museum）及普里·魯克生（Puri Lukisan Museum）都很好，他們藝術中的地方風情、區域品味都很有特色。列琶（Lempad）是當地的國寶，1978年一百一十六歲時過世，列琶住屋（Lempad House）是他的住所，也是美術館及畫店，隨時開放，可以看到一些他與建築結合的雕塑，至於他的畫作在前述兩個美術館都有。像列琶住屋這種藝術小店，到處都是，不只城裡，鄉間小徑都有，一問之下每位店主都是畫家。

峇里島得氣候及山川之利，花樹處處、綠林叢叢，隨身一轉就是荷花蓮塘，一般的餐館都極盡自然之美：在星光下、荷花旁，在陣陣微風花香中，在閃爍跳躍的螢火旁，一流的服務，頂好的菜色，最重要的是三流的價錢，哪裡找呢？

十一年之別，最明顯是機車及汽車增多了，當然空氣的污染也隨之而來，海濱旅遊景點的商業化也快速膨脹，幸好峇里島還留有不少鄉間小徑，樸實民風依舊，但願梯田及椰林能繼續保留，現代化及工業化的步調能遲緩些，而商業的運用也能適得其所。其實保留原貌何嘗不是真正的商機？人類追求歸真反璞的慾望當會只增不減，將來最原始的、最 original 的，必也將是最珍貴的。

作者（中）與奚淞（左）、黃銘昌（右）在峇里島共渡一段美麗的假期。（黃銘昌提供）

岩洞心情

每次旅遊，尋找畫材都是第一動機，當然順便探訪不同文化的歷史古蹟、風土民情也是重點，但如能找到畫材，拍到足夠的資料，則更覺不虛此行。

這次暑期的東南亞之行，峇里島是舊遊，且這回停留的時間更長，可是倒沒有第一次來時拍攝的狂熱及帶勁！人的心境會改變，對畫材的取捨也隨心境而變化，當年執著的景致還在，可是那種心緒已失！當年感動地拍過千張的幻燈片，也畫了一組峇里島系列，這回只有似曾相識的愉樂，沒了那種激情；倒是十一年前也去過的岩廟（Rocky Temple），當年沒什麼感覺，這次可是感動非常。心緒在走，畫意在變，像時光流水是往前的，不能說不可回顧，但那是動（move）的……。

那天在岩洞，正值下雨，奚淞在洞內打坐，我拿著相機嘆著每個石框都像幅畫，又怨著沒有陽光。銘昌在旁叫著「快拍啊！快拍啊！」看著一幅幅像極了我心境和畫意的景象，真覺得不拍也罷，更不必畫了。奚淞笑問：「你現有的這種岩洞面壁情懷，是何種心境？何種生命歷程？何種人生階段？」也沒想這麼多，一路走來到現在被這種堅定和蒼茫所感動，十多年前視而不見，見也無感，而如今就非它莫屬！就是它了！怎麼說呢？說不定過幾年又位移（move）到不同的光景，感動於不同的風物！一切都順其自然，不可強求。因等雨停，我們在一塊巨石刻成的佛洞靜坐良久，其他遊客都已不見蹤影，安靜異常，只聽到滴答的雨聲，看著崎嶇的岩面和青苔，想著古時的苦修者，獨自在這種隱密處修行，一年、二年、五年、十年……天啊！怎麼過的？怎麼做到的？空無他人，遺世獨立，可以想像那時因靜，反而傾聽出宇宙內心更多的聲、色，看出宇宙心靈更多的形、影，就這點看也不寂寞，肉體變成大自然的一部分，如落葉、如朝夕、如春蠶、如秋聲，天地渾然，物我如一……，靈軀可分，直到肉身滅寂。

多難和多高深的境界，這種高人的存在須有時空的配合，我看緬甸小乘佛教的托缽，老少、大小、男女均有，滿臉的慾望，似乎還沒看到真正清修之人，但這也可能是我本身自我內心的投射，不容易啊！創作者精神的專注執著，應與求道者的專一有共通之處，但出家太難，能真正進入空界更難，我看藝術的創作及愛好者只好在色界遊走罷！坦然心領宇宙的真實，人類歷史長河的智慧創作結晶；而我呢——繼續追求牆我對話的新境界，在斑駁龜裂的夾縫中，微觀彼此相視相知的時空紋痕。

夜宴圖

「食」是民生大事，由不同民族的飲食料理、環境擺飾，可管窺出各民族文化的精緻及深刻度。峇里島的最後一晚在烏布的一豪華餐廳先訂了烤鴨，想在走前好好享受一頓。飯後走到另一荷花餐廳喝酒，居然滿座，改在其旁的一家客棧，坐上二樓居高臨下，反而把這名店看得一清二楚：燭火掩映下，好個夜宴圖！像極宋元古畫，也很像紅樓夢裡的宴食場景，同樣有樂師琴瑟，有良器美食，以及周遭雅緻的天然風光──荷花、樹影、流螢……。

峇里島是享受美食的天堂

食和性相連，去仰光的台灣團，雖已夜夜華宴，似乎還不能盡興，男士們總要再往卡拉OK跑，甚或帶小姐出台，要不再找山珍野味宵夜，覺得這才夠本；隔天遊覽車上皆昏昏欲睡，無視於導遊對緬甸文化習俗的介紹。人各有癖好，但只在這麼淺俗的食性上轉，真有點可惜。幾次和台灣團各色人馬外遊的經驗，似乎男性的嗜好大體類同，女士八、九點乖乖回旅館休息，而男士的節目才開始。性交易自古已有，東西亦然，君不見梵谷、高更也去妓院，梵谷還不惜為一妓女割耳；但20世紀，跨國跨洲的狎玩，那真是飛機旅遊業發達後才有的現象。古代君王可以後宮三千，現今尋常百姓，在美滿家庭之後照樣可以坐擁不同異族美女，只要荷包許可，而在中國、東南亞所費有限，又沒心理壓力，怎麼說呢？食，基本上都是歡愉的場景，人生的聚歡離合，常以食為綱，故是聚點也是離點，常常食後各奔東西，短暫的相聚也是緣分。友誼的產生、愛情的深化及政治上的和解，都需藉宴食的場合來進行，宴飲圖更是中外古今畫家著墨的題材，後人還常靠古畫的衣著、器皿、人物位置、建築房舍來研究當時的文化社會狀況。

我常常與幾位好友坐在一起享受美食時，談的是另一次值得懷念的聚餐。不論是食物的烹調、內容的新奇，或是環境裝飾的優雅獨特。想著、想著，烏布夜宴圖再次浮上腦海──輕雅的打擊樂聲中，忙碌的人影穿梭著，低沉的談話中，不時傳來歡愉的笑聲，在燭火閃爍下顯得朦朧而遙遠。

帕甘的千年寶塔

峇里島之行，意猶未盡；在台北過了一星期的痛苦植牙治療之後，再往緬甸探訪。原本想跟團做個懶惰的遊人，後因台灣團只在仰光附近觀光，而文化古蹟在中北部，只好脫團自助。

仰光的大金塔，巨大、輝煌是其國家之光，而其他如蓮萊島水中佛寺、世界和平塔、皇家湖、佛牙塔、八角迷宮、翁山公園、翁山市場等，都可走走；但帕甘（Bagan）的千百個寶塔，由11世紀留傳至今，才是真正非去不可之處。東南亞有三

個最重要的佛教遺址，也就是印尼的婆羅浮屠、高棉的吳哥窟及緬甸的帕甘。Bagan舊名Pagan，位於伊洛瓦底江畔，二千多座大大小小各式寶塔、寺廟，或白或紅，星棋般的散佈在16平方英里的平坦遼闊土地上；各自不同的大小、形狀

仳達亞佛洞（上圖）帕甘的千年寶塔（下圖）

及不同情況的保留修復狀態，廟塔內供奉著不同時期的佛像，有的還有很完整的壁畫；有些廟塔，長期被虔誠的信徒供奉、拜訪，香火鼎盛，有些則只剩下一堆被人遺忘的磚石。這裡是緬甸第一代王朝的中心地區，最盛時期從西元 1044 年帕甘王朝第四十二代君主 Anawrahta 王即位開始。此時正

帕甘的千年寶塔

當 11 世紀中葉，印度教及大乘佛教在緬甸的勢力逐漸式微，取而代之的是小乘佛教，王宮成員也紛紛皈依小乘，建立了許多的寶塔及寺廟。坐馬車或租單車，在這些塔廟間遊逛，在歷史時序之間穿梭；黃昏時爬上高聳的廟塔尖端瞭望，看著變化莫測的雲彩，豔麗無窮的霞光，映照在這世代留傳的人類文明遺址上，不由心生無窮的感嘆及無盡的虔誠。

東枝附近仳達亞（Pindaya）的佛洞也值得一訪。鐘乳石洞過億年，而八千多尊的佛像則上千年，密集擺佈，大小不同。有些被鍍上金箔，有些則保留殘破原貌，間或有狹窄彎曲的走道可以各處走動，細品不同時間各佛塑的風貌。

我由瓦城搭飛機到荷吼（Heho）機場，包車直開仳達亞看佛洞，後又驅車直駛印列（Inle）湖，來回五個多小時的車程，在遼闊的鄉間小道上急駛，車窗外無垠的田野，些微起伏的山坡和紐約上州的夏天景致相差無幾。車內司機放著Rock & Roll音樂，電子吉他，西化的旋律。以為是西方樂團，一問之下才知是緬甸的當代樂隊鑄鐵十字（Iron Cross）。

雨忽下忽停，音樂高昂激憤，在空無一人的鄉野間，飛車急駛，望著窗外，真不知身處何地？東方？西方？古代？現代？……想著宇宙時空的無窮、人類文明藝術的無盡，我千里追訪，頂禮膜拜，在欽佩滿足的靜謐情緒中，居然產生天地渾然、遺世孤寂的悽愴之感。想著人類的永續，想著人生的苦短……。算了，想不透，還是和著現代音樂、金屬的鏗鏘之聲，高唱起來。

龐貝古城

到義大利那不勒斯（Naples）與久不見的兩位姪女相會，上回是1997年去巴黎時特別轉到瑞士相見，五年的時間可以把女孩變成女人。我姐友璧在1991年海南島渡假意外喪生，匆匆已過了十一年，姪女和爸爸在瑞士奧地利邊境長大，一口德文，本來會的中文因媽媽的事故而完全忘掉，還好現在學了英文可以溝通。

那不勒斯因附近的龐貝（Pompeii）古城而聞名，是一美麗的海港。到後第二天就和姊夫（Ralph）一家上維蘇威（Vesuvio）火山，一探古城的根源，1944年還有一次火山爆發，其岩漿熔跡歷歷在目。上山沿路看到不少黃色的野花，司機謂這花只在火山爆發後的漿泥上生長，美豔出奇。山上風勢頂大，可以看到火山口的大洞，沿洞緣走一圈，雖此火山已沈寂多年，但仍是活火山，可以想像下面的溫度，大約擲蛋即熟。我們先參觀在火山附近因地震造成的古城，名為何克連姆（Herculaneum），比龐貝城規模小很多，但非常原裝清晰，後再坐火車到龐貝，在這巨大的古城中慢慢遊逛，想像數千年前古人居住生活的情況。當時的大地震讓龐貝受損嚴重，十七年後還在修建康復之中，沒料又來了一次嚴重、快速、強猛的火山爆發，全城被岩漿覆蓋。

龐貝城最早的記錄是在西元前6～7世紀，每個帝王都留有痕跡，廟堂、澡池、住屋、花園、街道一應俱全，有兩個劇場，一大一小，大的可容五千多人，很多的遺物、壁畫都放在國家考古美術館，人的殘骸只有兩件在現場。其實經過這麼多年，能保全的屍首應該不多，倒是石棺都留下來，到美術館看到不少石棺雕刻精美，也看到整個龐貝的模型，才知我們只走了一部分。隔天除了看美術館外也和兩位姪女到港口逛逛，年輕的女孩，細細的腰身、長長的美腿，穿著最流行露肚臍的衣服，美麗極了！惹來不少驚豔的眼光。老大像爸爸，老二倒較有東方面容，都是文靜有教養的孩子，想我姐在天之靈當可安慰了！

星期六晚他們坐夜車回瑞士上課，我一人在城裡獨逛，那不勒斯到處是古老的石板路，窄窄細細的綿延數里，但汽車、摩托車的飛馳和台北大可一比。想紐約蘇荷區的二條石板路，是當年市政府通過百萬元的預算重修才恢復原貌，為維持歷史古蹟，招攬觀光，因蘇荷區的大部分建築都用19世紀末的鑄鐵建材，被列為地標保護區。而石塊是當年英國空船來美運貨，壓艙用的，哪料到這裡滿城都是，倒是瀝青水泥路沒有幾條，走著、走著，不由得滿懷思古之幽情，似乎耳邊也聽到答答的馬蹄聲……

人生因藝術而豐富・藝術因人生而發光

藝術家書友卡

感謝您購買本書，這一小張回函卡將建立
您與本社間的橋樑。我們將參考您的意見
，出版更多好書，及提供您最新書訊和優
惠價格的依據，謝謝您填寫此卡並寄回。

1.您買的書名是：＿＿＿＿＿＿＿＿＿＿＿＿＿＿＿

2.您從何處得知本書：

□藝術家雜誌　□報章媒體　□廣告書訊　□逛書店　□親友介紹

□網站介紹　　□讀書會　　□其他

3.購買理由：

□作者知名度　□書名吸引　□實用需要　□親朋推薦　□封面吸引

□其他

4.購買地點：＿＿＿＿＿＿＿＿＿市（縣）＿＿＿＿＿＿＿＿＿書店

□劃撥　　　　□書展　　　　□網站線上

5.對本書意見：（請填代號1.滿意 2.尚可 3.再改進，請提供建議）

□內容　　　　□封面　　　　□編排　　　　□價格　　　　□紙張

□其他建議

6.您希望本社未來出版？（可複選）

□世界名畫家　　□中國名畫家　　□著名畫派畫論　　□藝術欣賞

□美術行政　　　□建築藝術　　　□公共藝術　　　　□美術設計

□繪畫技法　　　□宗教美術　　　□陶瓷藝術　　　　□文物收藏

□兒童美育　　　□民間藝術　　　□文化資產　　　　□藝術評論

□文化旅遊

您推薦＿＿＿＿＿＿＿＿作者 或＿＿＿＿＿＿＿＿類書籍

7.您對本社叢書　□經常買　□初次買　□偶而買

藝術家雜誌社　收

100　台北市重慶南路一段147號6樓

6F, No.147, Sec.1, Chung-Ching S. Rd., Taipei, Taiwan, R.O.C.

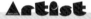

姓　　名：　　　　　　　　　性別：男□ 女□ 年齡：

現在地址：

永久地址：

電　　話：日／　　　　　　手機／

E-Mail：

在　　學：□ 學歷　　　　　　　職業：

您是藝術家雜誌：□今訂戶　□曾經訂戶　□零購者　□非讀者

客戶服務專線：(02)23886715　E-Mail：art.books@msa.hinet.net

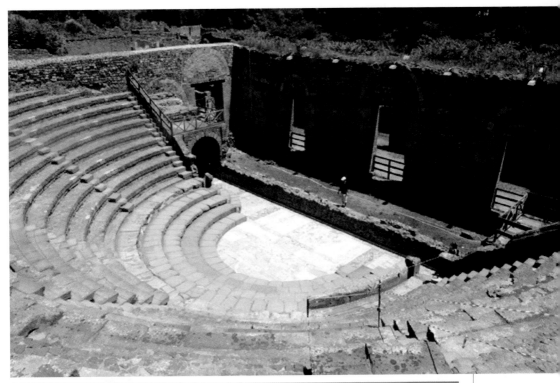

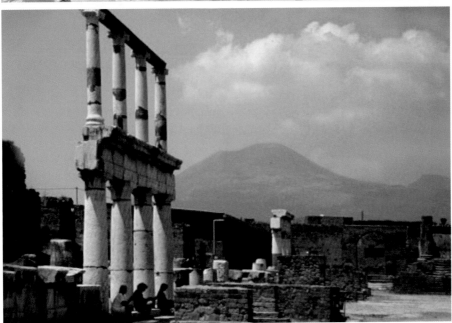

龐貝古城風景

重遊古城羅馬

一十年前到過羅馬，感受了整個城市的精力及新舊並陳的風貌，但吵雜髒亂；這回舊地重遊，覺得耳目一新。一個人住在不朽城市（Eternal City）中心的旅館，進出方便，所有的觀光聚點都在這歷史中心且彼此靠近，幾乎都步行可達。羅馬真乃西方文明考古的檔案保管處，建於西元前753年，接下來帝權時期、基督教、中古時期、文藝復興及巴洛克時期，到拿破崙於1805年加冕自己成義大利王，在他挫敗後有段統一時期，後來就是法西斯及二次大戰至今，城市中這些歷史痕紋都歷歷在目！基本上我只有兩整天的時間，故決定一天參加全日的導覽，選擇了梵諦岡美術館及天主羅馬這兩個行程。到梵諦岡總是排長龍，各國旅遊團極多，要小心找不到自己的導遊，經過美術館及不同的吊燈、壁壇、地圖畫廊終於到了西斯汀教堂（Sistine Chapel），洗刷修復過的米開朗基羅壁畫，能見度高了太多，記得當年看是一片漆黑，現在可是清清楚楚，整個教堂站滿了人潮，雖鴉雀無聲，但一波波人不停地湧來，對這些古典名畫真夠嗆了！

吃了簡便午餐，接著參加下午的行程，到羅馬基本上就是參觀教堂，每個教堂都有不同的典故，顯示天主教在西方文化的影響及地位，雄偉壯麗的建築，美麗精細的嵌花玻璃，地面不同造形的瓷磚及雕像油畫，走過幾個教堂如走過西洋史的美術館；之後車開到羅馬古道（Ancient Appian Way）探訪地下墓窖（Catacombs of st. Callixtus），那更是如置身中古時期，彷彿著古裝的羅馬人就在身旁。我要求在競技場（Colosseum）下車，夕陽中一個人在場內外遊蕩，西元72年建的鬥獸場於80年始完成，可容納五萬人，開幕時演了一百個日夜，有五千多頭野獸被殺戮，而在泰俊（Trajan）帝王時，曾把表演延至一一七天，共有九千多名戰士（Gladiator）慘鬥至死，比起紐約九一一事件似乎更血腥，真不知怎麼說。沿著羅馬廣場（Roman Forum）的廢墟走到威尼斯廣場（Venezia Piazza），夜已到來，華燈初上，照射在勝利紀念堂及無名戰士塚的雕像上，真是美麗！羅馬有很多有名的廣場、噴泉及雕塑，第二天就在城內獨逛，經過不少貝里尼（Bernini）的雕塑噴泉，並到國家歷史博物館及現代美術館，走到精疲力盡，想著隔天一早的飛機，只好回旅館休息。

趕上七點的飛機到法蘭克福和千惠相會，一切無誤真是開心。連著數日獨行有點寂寞，現和老友相會，有個伴心裡似乎踏實許多。兩人摸索買了車票，坐上直開卡塞爾（Kassel）的火車，踏上另一旅程……

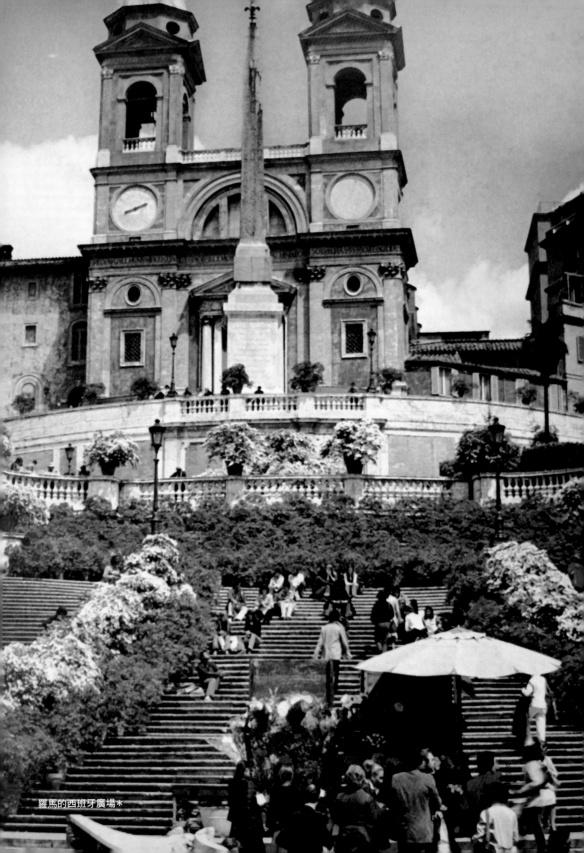

羅馬的西班牙廣場*

再見威尼斯

威尼斯，舊遊之地。當年的印象是滿城的水氣，充斥漂白水味，城小而古意盎然，走一圈很快看盡；這回跟大隊人馬在雙年展開幕時來，碰到滿布的人群及百年的酷暑，感受真是不同。

威尼斯是靠節慶觀光來經營生計之城。因場地有限，供不應求，旅館及飲食費用比羅馬貴出很多，但因水城的盛名，人潮不斷，在高峰時每天有超過二萬五千名的遊客，這對威尼斯的破壞，更甚於海水的侵蝕及地層的下陷。擁擠的人群中，要很留意才能感受當地居民生活，否則接觸的都是觀光客。

藝術大拜拜，擠來全世界藝術圈的藝術家、美術館及畫廊的策展人及經紀商。有成名老將、新起之星，更多是找尋機會的個體，當然也有像我這種看熱鬧及替親朋好友捧場之人。因有「台灣館」的參展，到館就如同回家，不必相約，一出旅館就可能碰到老朋友，大家打個招呼或相約吃飯，真覺時空錯亂，即便在台北或紐約，還不一定同時能看到這麼多朋友呢！和千惠一齊看展，她忙著記錄，我則依她的指示拍照，這

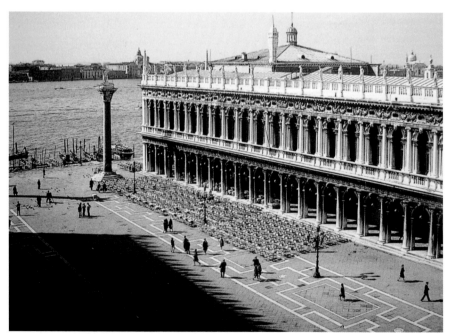

威尼斯的聖馬可廣場 *

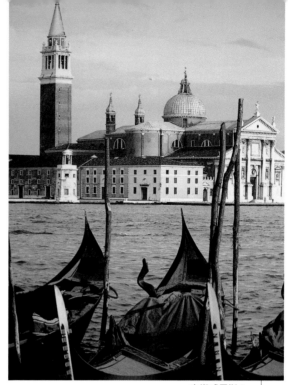

水鄉威尼斯＊

回配合較好，兩人不重疊拍攝，省些人力物力。由於美金的疲弱，匯率比去年相差太多，非小心看好錢包不可。

在這巨展中，我個人對以色列的羅弗納（Michal Rovner）印象最深。半年前在惠特尼美術館看過她的個展，記得當時《紐約時報》藝評家史密斯（Roberta Smith）評論她此展稍弱，但四十多歲還算年輕，強的作品未出現，拭目以待，沒料這回她把題材集中、濃縮，果然出現撼人的力作。如生物狀的操兵小人，照射在細菌培養皿上，一排圓皿橫狀陳列，如不注意還以為是蠕動的小蟻，細看才知是高空俯拍的操練士兵，在做著不同的排列組合。這題材視點及動作可以牽連出很多人類文明、侵略暴力、愚蠢血腥的不同時空聯想。芸芸眾生，勾心鬥角，然而海市蜃樓，滄海桑田，驀然回首在電光石火之間，千百年已逝，一切虛幻成空，那感受的悲涼禪意，真是排山倒海而來！其他的作品也是以黑白人群為基調，捨棄上回個展中的飛鳥及風景，用密密麻麻的細小人群讓觀者反觀自我的渺小，從而發出深刻的人文省思。

尚有很多傑出的作品，如澳大利亞派翠亞・佩西尼尼（Patricia Piccinini）的物種基因變異雕塑，比我一年半前在蘇荷一家畫廊看到的個展更加成熟及擴展。盧森堡曾素梅（Su-mei Tse）的清新電腦合成錄像令人耳目一新。英國歐菲利（Chris Ofili）因用象糞畫聖母像成名，這次代表國家館，以補色特殊裝置，把整個英國館攪得濃豔火熱，視覺及物質的轟炸，有極強的力度。

看到好作品除讓你興奮焦躁之外，同時也讓人心滿意足。一位藝術家的成長，須有把藝術意境無限擴張的勇氣和機會，還需要時間來深化。有的人可以持久彌堅，有的則稍縱即逝，有的則在原點而無法拓展，全看個人的造化和機緣了！

希臘島嶼的陽光

可夫（Corfu）是希臘西北岸的島嶼，近義大利。很多遊客一來再來，在此享受海灘及豔陽，上空日光浴的人比比皆是，每人都以曬成黝黑為榮，也學著躺躺翻翻，似烤魚般。第二天往城中心走，此城經拜占庭佔領、威尼斯的發展及後來英法的統治，都在這希臘眾島中最美麗的城市留下痕跡；當船在清晨駛入港口，經過兩座古堡及城鎮時真是美麗壯觀，而在舊城的狹窄巷道中遊逛，可以欣賞到不同的老舊建築，古堡也值得一遊。

當逛古堡時，在堡牆之中忽感受到用錄影媒材的可行性。感受這麼的強烈，在畫廊美術館看了這麼久的錄影藝術，從沒想過自己可用這種媒材，直到這一刻，真怪，感覺的東西真是學都學不來，勉強不得的。事後冷靜再想，這離實踐還有很長的距離，還是依著感覺走罷！

離開可夫飛經雅典，半個鐘頭抵密克儂斯（Mykonos），是希臘東南部的另一小島。下機只見枯黃島嶼一派沙漠光景，房子用空磚砌成，再加上厚白的灰泥（stucco），防熱，窗子都開得小小，豔陽刺眼，心想怎麼來到這種地方，且要待四天，大錯呢……嘀咕之間車子轉到旅館，看到大廳外的海灣寧靜美麗，稍安勿躁，過幾天再說罷！隔天租了摩托車到處看，市中心充斥遊客，全島無紅綠燈，大家禮讓駕駛，我們是唯一戴安全帽者。

大概北歐人在暑期都跑到南歐曬太陽，地中海濱海的各島嶼都是其目標。故此島也不例外，和剛下飛機的印象截然不同。高熱但乾爽，加上海風不停地吹拂，倒也舒適宜人。每個轉彎都可看到碧藍的地中海，水清澈湛藍無一點污染，真是一派平和安樂景象。島上留有古舊城牆及二座較老的修道院，內有東正教教堂，有18世紀巴洛克風格的大屏風，雕琢華麗精美；騎著機車在全島馳騁，逐漸適應其風光，也領略出其特色！傍晚在一酒吧看落日，九、十點後才在海風吹

風光明媚的可夫(Corfu)是希臘西北岸的島嶼

拂下吃晚餐，不到半夜不回房，這種日子過得太久會無聊呢！

　　整理行裝往雅典走，雅典市容讓我想起台北。它在二千多年前有輝煌的歷史，後沒落成小鎮，19世紀初才五千多人，很多建築都是近七、八十年的建材，加

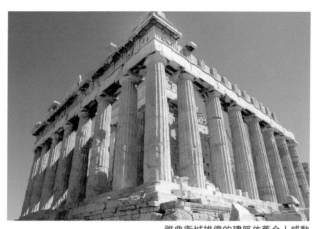

雅典衛城雄偉的建築依舊令人感動

上眾多的摩托車，故較似亞洲第三世界的城市。Acropolis（雅典衛城）是西方文化的精粹，我只有一天的時間，雖氣溫高達攝氏40多度，還是得去造訪。在二千多年前的神殿（Parthenon）憑弔，也在古希臘哲人聚集的會所（Ancient Agora）遊逛，心仰哲人風範，人類千百年來的問題其實一成不變，而遠古人的生活純淨，沒有現今電視媒體資訊娛樂等的污染。這些哲人的沉思，比現在的人更深刻也更深沉，在21世紀的電訊年代看來，歷久彌新呢！

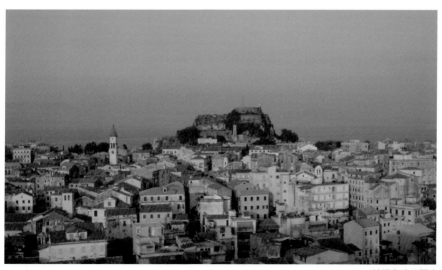

東歐布拉格與布達佩斯

離開柏林，在德國東南的小鎮德斯頓（Dresden）過一晚，然後往東歐走。德斯頓在二次大戰時美國空軍用火炮轟炸，想摧毀當地的軍需工廠，結果一晚就燒死十多萬人，比原子彈在日本造成的死傷還重！整個城市是新建，有些完全漆黑的雕像樹立在皇宮之上，是當年大火燻後的遺物，在夕陽掩映下感覺特別詭異。

　　捷克從羅馬帝國時期、德國納粹到蘇聯都被干預內政，但這歐洲中心的內陸小國，反抗的方法是用語言而非武器，結果造成這國家的所有城市是歐陸中保留最好的，首都布拉格沒被自然災害及二次大戰破壞，保有11-13世紀的羅馬式建築，13-15世紀的哥德式建築，還有16世紀文藝復興風格的建築，以及17、18世紀巴洛克式建築等等，「建築博物館之都」的美名真是名不虛傳。

　　布拉格全市洋溢著濃厚的中世紀古都氣氛，所有歷史性的建築物大都保持原貌，不僅到處聳立著教堂尖塔，同時還有井然有序的廣場及經歲月磨平的錯綜複雜迷宮式的石頭巷道。薇瓦（Vltava）河流穿過市區，河左為聳立的布拉格城及古堡，有

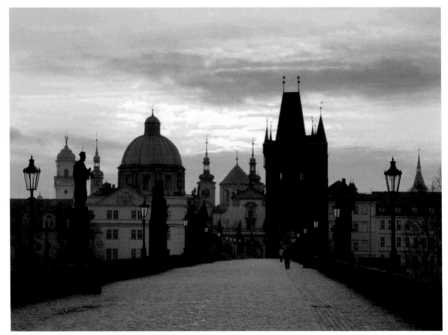

布拉格的查理士橋值得漫步及細細欣賞

許多不同時期的教堂美術館及豪華宮殿，右岸有火藥塔、舊市政府、劇場、各式教堂廣場及14世紀的猶太區，都可步行細賞；長達520公尺的查理士（Charles）橋，有十六尊巴洛克風格的聖像，兩端有哥德式的塔門，當夕陽西下全城燈光亮起，真是美麗極了！我想這麼古意盎然而羅曼蒂克的城市，千萬不可一人獨來，會顯得太寂寞太浪費好光景了！捷克是文學國家，作家在

布拉格有許多特色的建築，值得玩味。

社會上有極高的地位，儼然為社會政治上的批評者，從第一任總統到現今的總統哈維（Václav Havel），可以證明該國最有權力的國民及最顛覆的政治人物都是文學家，有名的卡夫卡及米蘭昆德拉等都來自捷克。8月中的大水淹沒這美麗的古城，看到新聞真是心驚，百年水患乃人為聖嬰現象造成，人類自作孽，可悲啊！

布達佩斯（Budapest）有「多瑙河女王」、「多瑙河玫瑰」之稱，又名東歐的巴黎，是匈牙利首都。該城沿著多瑙河達30公里長，過去與現在的文化產生極美妙的調和，是擁有豐富自然美景及豪放氣氛的都市，也是匈牙利政治經濟及文化的中心。二樓鄰居Vera來自該城，聽到我要去她的出身地，興奮異常，要我一定得去Gellért旅館洗溫泉，到的當天就跑去，結果失望得很，不能和德國卡塞爾的「太陽國之泉」比，比起台東知本的各式藥浴水柱更是遜色！匈牙利乃內陸國，蔬果種類不多，吃了不少著名的鵝肝及牛肉湯，結果幾天後臉上的青春痘都跑了出來。

多瑙河把市區分成二部，布達在丘陵中聚集了王宮教堂、漁夫城堡等歷史性建築，可以眺望多瑙河及對岸的國會大廳，特別是夜晚來臨，河上的燈光加上河面上的街燈投影更增加全城的美感，佩斯那邊有「多瑙河皇冠」之譽的壯麗國會大廈，建於19世紀，為新哥德式的建築，周圍政府機關林立，有街樹林立、寬廣美麗的大道，一直連續到市立公園，大道上有知名的歌劇院及美術館，值得一遊。

德國卡塞爾與柏林

卡塞爾（Kassel）是中德小鎮，四、五年一次的文件大展是城中盛事，湧來的人潮真可促進小鎮的商機。有天遇到當地的藝術學生，問起地方人士如何看待這事件，她謂：「他們皺著眉頭說，又來了！」想想也真有趣，當代藝術要真正普及大眾，實難過服裝或流行音樂。2002年文件大展以觀念文本及論述為重，純視覺藝術的部分不多，圈內人都覺知識性極重，要花很多閱讀的時間，更何況圈外人呢？不論前衛藝術的內容如何社會化或政治化，和平常百姓的衣食住行沒有直接關係，媒材再通俗或普及，怎麼樣都還是高檔藝術（High Art），怪不得當地人都不看。我一直向學生說要解讀$E=MC^2$必須進入物理的殿堂，而要了解當代藝術，也須研讀才能進入，千萬不可說三個顏色平塗或幾塊鐵皮就是藝術！

第一次到柏林，圍牆已落，但到處有憑悼的人潮。因東西柏林的結合使這城市建設興旺，很大部分都在施工中，較有雜亂之感，但也因此覺得生機鼎盛活力十足。

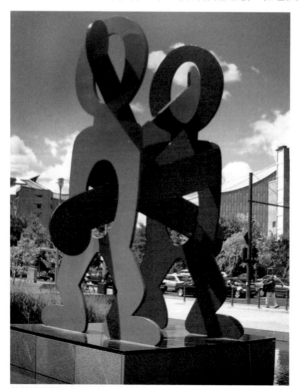

二十八年155公里的柏林圍牆，終於在1989年的11月9日被拆除，想想這人為政治帶來人們的不便及痛苦，實可悲嘆！要責怪誰呢？著名的布蘭登堡大門（Brandenburg Gate）在整修中，被布幕覆蓋，柏林國會大廈及政府中心利司坦建築（Richstag Building）的玻璃圓頂，有360度的極佳視野，可以看到整個城市，在風雨中排隊等上個把鐘頭，到了頂頭覺得不虛此行，建築物的鏡片及玻璃都極有創意，而在圓廳中呈現的柏林歷史圖片也清晰且富深度。

柏林波坦廣場上的凱斯哈陵雕刻 *

美術館以裴克蒙美術館（Pergamon
Museum）最值得一看，而猶太美術館也
有特色。裴克蒙美術館建於1909至1930
年，在全世界的美術館中算新但是最重要
的考古美術館之一。它把古代的大門祭壇
及公共場所等空間都重新呈現，再造當
時的情景。巨大的希臘式的裴克蒙祭壇
（Hellenistic Pergamon Altar）建於180至
160 B. C.，由白色大理石及無數雕像所建
成，美術館由此得名，其他羅馬時期的
大門及巴比倫時期（605-562 B. C.）的天
藍色瓷磚結構都氣魄磅礴，甚為驚人！
猶太美術館是但尼・利賓斯卡（Daniel
Libeskind）的解構地標建築作品，名稱為
「在界線之間（Between the Lines）」，在
建築平面圖上，以大衛之星擴張的五個點
指向猶太重要名人的住址，而其中他保留
很多空置的空間，這些負數空間可以看穿
但不能進入，代表德國猶太文化被毀滅後
留下的空白，有一穹窿般密閉的高塔，厚
重鋼鐵之門在你進入之後砰然關上，在全
然漆黑中停留五分鐘，只有幾個細小的洞
可以看見透過厚牆的陽光，那絕冷孤寂及
不知未來而生的恐懼，彌漫全室，真可設
想當年被屠殺前猶太人的心境，是極為成
功及有效的大屠殺（Holocaust）紀念堂！
寫到此也不得不佩服德國人的心胸及承認
錯誤的勇氣，當然猶太人的爭氣及持續不
停的叫喧也更得記上一筆。

柏林國立博物館內景之一（上圖＊）　西柏林的
裴克蒙美術館(Pergamon Museum)最值得一看（下
圖）

墨西哥馬雅一瞥

對到海邊的大度假村（Resort）度假，實在有點反感，總覺那是白人的玩意：在全世界最美麗的海灘蓋上五星級大飯店，所有度假者聚集一起享受陽光、泳池及沙灘，除了買些紀念品外，和當地居民文化沒有交集，那到何處不都是一樣嗎？但想到肯庫（Cancun）附近有馬雅（Maya）古文明，於是欣然前往。

到肯庫已深夜二點，又坐了一個多鐘頭的車才到住的普哈（XPu-Ha）皇宮，是沿著加勒比海建的許多旅館之一，它的特色是保留亞熱帶叢林，旅館房間建成二層茅屋式，佔地極廣，設施周全，有大廳、泳池、餐廳、健身房，海灘之間有小車相通，在莽林綠野間有動植物園，呈現墨西哥不同物種的動植物，每個鐘頭有導覽介紹；園區包括一內湖及內海，可以泛舟、潛水、浮臥賞魚，當然有加勒比海白沙的海灘及豔陽、波光和晴藍。

契芉砂（Chichen Itza）是此行的重點，位在猶肯塔（Yucatan）半島的北岸，看到舉世聞名的古堡，球場及戰士廟和觀測台，整個廢墟宏大而神奇，但面積究竟多大至今仍沒定論，因挖掘探究仍在繼續。球場上有觀察台及祭壇，球賽勝方的隊長將殉身

祭壇，並非一般球戲場所，是長老祭師裁決部落間紛爭的最後法場。古堡是古代馬雅人用以紀年月日及歲月季節推移的曆塔，塔高70多英尺，塔身四面九層，每面正中另建石級梯道，上引而達塔頂廟宇，塔的正面為南向西傾，梯道底有巨石雕的蛇首分踞左右，每面梯道都是九十一級，分四梯有三百六十四

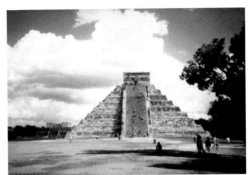

墨西哥馬雅古蹟

級，加上最後塔頂共三百六十五級，代表一年三百六十五天，塔的紀年功能及曆算意義由此可見端倪。而塔身的方位及造形也經由確切天文觀察和精密數學推算而擇地建構，太陽在塔身不同方向的投影變化，意味著地球的轉動及季節的推移；每年太陽兩度通過赤道，這是他們的庫酷卡（Kukulcan）天神化成蛇身下降的日子，由於太陽照射的角度及陰影，梯道映成三角形的金輝，起伏逶迤，接上緣底蛇頭，形成一條由天而降的巨蟒，這光影奇景（Light and Shadow Phenomena）是現今招攬成千上萬遊客的觀光奇招。很辛苦不敢下望地直爬塔頂，坐定氣不喘後才舉目四望，一片無垠的林海層層密密，蔓延無限，想著千古年來馬雅文明之謎，看著石縫中長的雜草荒蒿，真不敢想像馬雅文明遭西班牙教會全面有計畫的破壞摧毀，會零落瘡痍至此！

接著第二天又到另一馬雅的廢墟貝蘭（EK-Balam）探訪，此址於1997年才被發現及開始修復，名意為黑美洲虎之城（City of Black Jaguar）據導遊指出此處比契芊砂更早，同樣為祭祀禮天之廟堂，規模較小，但還有許多遺跡藏於浩莽茂林間未被發掘，看到導遊提供的開發前成堆亂石荒草的照片，實不敢想像挖掘後呈現的景觀；此處有佔第三位高的祭塔，內有國王的墓地及當年高僧的住處，因建有另層牆面保護，挖掘後竟露出全未被破壞的裝飾及雕刻，是極為珍貴的遺址。

後決定到酷滋美（Cozumel）島一遊，此島大於綠島及蘭嶼，一下汽艇迎面而來的商業販賣氣氛實在令人反胃，海灘還是極美，浮潛看到的魚類則和旅館附近差不多，倒是吉普車的叢林之旅顛簸刺激，就在回程的水波搖晃中結束這度假之旅。

從心做出的作品才感人

這麼多年住在藝術首善之都的紐約，最令人懸念而不可忘懷的是它的文化活動，豐富多彩應有盡有，可以說全世界各種文化族裔最頂尖的任何藝術：戲劇、舞蹈、電影、繪畫、音樂，都可在紐約看到，而最前衛怪異的藝術形式也或發跡於此，或須來這大城市求得認證；但不論傳統或現代、保守或古怪，總是從「心」做出的作品才感人，也才能被這無所不見其奇的高品味城市所接受。

火炭工作室開放

卓有瑞和呂振光、朱興華畫友在火炭。

　年一度「火炭藝術工作群」的開放日又到了，外來的朋友都問為何安排在一月份？天氣之故。香港熱天長，熱時從一工廠走到下一工廠會滿身大汗，而每個工作室都相當熱，雖有冷氣但畢竟還是粗糙原裝的工業區；冬季天乾氣爽，大家成群結伙走走逛逛，是香港小小藝術圈的一門盛事！

　　這次共二十八個工作室開放，個展、聯展都有，超過百位藝術工作者參與，因呂振光教授的邀請，我在最後一分鐘加入，來不及加入導覽小冊，很多學生吃驚及意外看到我的作品：展出一幅 2001－2004 年印度系列舊作，另六幅聯作為新畫。

　　2006 年的春季，所有的課都在校本部九龍塘上，為避開窩打老道的車水馬龍及瀰漫煙塵，每回下了火車都走一條長長的屋背窄巷，六幅聯作就是從中而來：有的肌理凹凸起伏、有的平緩細緻、有的附滿塗鴉、有的則水漬斑駁……在不同陽光的照射下，閃爍生光的有，扶疏搖曳的有，平淡詩情的有，風霜殘破的也不少，這不就像生命嗎！

卓有瑞作品——九龍塘系列

　　開放兩個周末都是人頭洶湧，所有和藝術有關科系的大學生及有興趣就讀的高中生都來了，而畫商、策展人、藝評家及收藏家也都露了面，有學生做導覽義工，帶著美術館之友及不同的藝術團體到各工廠的工作室，請藝術家現場解說交流；今年信和地產集團加入贊助，顯得特有組織，早幾星期在沙田火車站已有大張海報貼出，有來往小巴印上廣告滿街跑，後來火炭區滿地旗幟，造就了節慶活動的熱烈氣氛。

　　隨著香港工業的北移，2000年開始就有不少本地的藝術家紛紛在工廠大廈設立工作室，人數逐年增加，至今已超過百位藝術家建立個人或聯合工作室，大部分來自香港中文大學藝術系及香港藝術學院，形成一個藝術社區。「火炭」則藉著每年一度的開放計畫，對外展示年來創作成果及其創作環境，反映香港藝術生態及發展的新面貌。

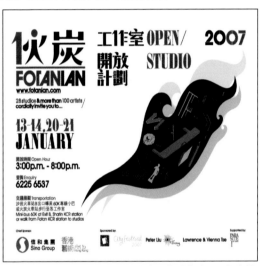

火炭工作室開放計畫的2007年海報

　　正巧廖修平老師來港，陪著走走逛逛，見了多年前在紐約的畫家關晃，他回港十年，現在此創作教學生活適意，也見到師兄劉欽棟夫婦，才知有許多工作室並未開放，有人在此工作教學空間放滿藏品私物，嫌麻煩並未參與此次計畫；漢雅軒新近在此購了廠房，配合這次活動推出北京數位年輕藝術家的攝影作品，眾人謂漢雅軒一來，廠價廠租都會上漲，不知是否屬實，但比起他們初來時價格已漲了兩三倍。藝術家是房地產的先行者，紐約蘇荷區就是最好的一例，工作室建立之後畫廊駐進，接著餐館服飾店，不知火炭是否沿襲此例，現今許多廠房還在運作，需時多久才能空清？香港消化得了這麼大的藝術社區嗎？讓我們拭目以待！

青藤白陽的書畫

趕在展出最後一天到澳門藝術博物館看「乾坤清氣──青藤白陽書畫特展」,這是北京故宮及上海博物館的珍藏,有友人從美返港特到澳門看這展出,而我住如此之近,著實沒有失之交臂之理,於是坐了噴射飛船直奔而去,真巧碰上澳門的賽車日,幾經折騰終於趕到展場,享受了一場水墨大宴。

陳淳和徐渭是明代兩位富有創造精神的個性派繪畫大師,他們創立了潑墨大寫意花鳥畫風格,開拓出花鳥畫的新天地,給花鳥畫更多的拓展空間,在畫史上並稱為「白陽青藤」。特展以「乾坤清氣」為名,取自元王冕《墨梅》詩:「我家洗硯池邊樹,朵朵花開淡墨痕。不要人誇好顏色,祇留清氣滿乾坤。」

陳淳號白陽山人,詩文、書畫無所不能,繪畫以元人為法,屬吳門畫派一員,然他在繪畫上不受其師文徵明畫風羈束,在花鳥和山水畫的領域中深受水墨寫意的影響,收放自如別成新調,稱得上是「吳派」中僅次於沈周和文徵明的人物;尤其是他的花卉畫,聲譽超過老師文徵明而成為繼沈周之後的大家。他拓寬了花卉畫的表現題材,不受景圍不為物拘,又提倡隨興漫筆,擺脫時空限制,主觀幻造理想花鳥世界,使客體物象成為他抒發逸情的載體,將水墨寫意技法提高到一個新的水平,開闢出由小寫意進展到大寫意的途徑,在五十歲以後筆法更由工整轉向粗略,行筆速度加快,在柔婉中增入強勁力勢,呈現清剛勁爽之氣,激起了水墨寫意的波濤,造就花鳥畫史上又一高峰。從沈周的水墨寫生至陳淳的水墨寫意是一個飛躍,而由小寫意進入大寫意又是一個飛躍,陳淳在後一進程中作出了開創性的貢獻。

生活於明朝後期的徐渭,字文長號天池,晚又號青藤道人,是將水墨大寫意花卉畫推向顛峰並創立畫派的一代巨匠,畫史上稱為「青藤畫派」。他受陳淳、謝時臣等之影響,並兼取宋元之文人畫及禪僧畫,描繪

澳門藝術博物館外觀

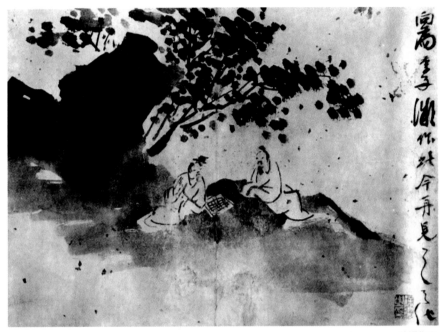

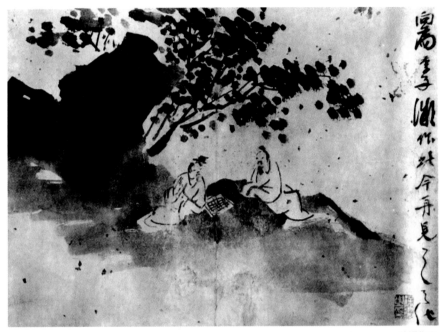

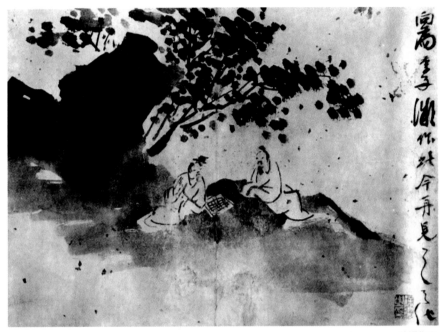

徐渭作品

的花卉題材比較廣泛，藉課題的自然秉性來寄託主體的情感思緒，充分反映了他的心理和人格，其坎坷悲慘的一生形成獨特且複雜的性格，也造就其特異傑出的畫風，不論是憤激不平的內心情愫傾訴，或嬉笑怒罵式的警世寓意，都在形式上標新立異不拘一格，筆墨縱橫馳騁，風格狂放奇峭，有極鮮明的個性和獨創性；他縱逸的寫意畫多融入草書的筆法，下筆縱橫捭闔，十分注重水墨於紙質的融合變化及和墨筆的有機結合，創造出順其自然而又全盤掌控的撥墨法，使畫面形成以筆為主的支架骨氣，同時又產生多變的墨韻。他特喜畫花卉草木在淒風苦雨中的姿態，以象徵他人生的苦痛，又常將四季花卉集於一圖，題為「老夫遊戲墨淋漓，花草都將雜四時」。徐渭所創的水墨大寫意花卉畫風，開闢了文人畫的一片新天地，數百年來流緒連綿影響深遠，但這一生不得志的天才，晚年窮困潦倒鬱鬱以終；氣勢懾人的草書是他情感的另一宣洩，將畢生的才情及滿腔的悲憤都寄託於曲扭的筆畫中，除為中國花鳥畫豎立一里程碑外，又開啟了明末浪漫詭奇的書法美感。

設計講座

參加了2005年香港設計營商周最後一天的講座，會議結束有個高潮，譚燕玉（Vivienne Tam）先開場，講堂每個座位都放了她贈送的禮物：一個有她品牌及中國平劇臉譜的小布包、像毛紅皮書的記事本當然也印了她的大名、再就是八折的促銷券，可到她在「置地」及「時代廣場」新開張的店舖買當季秋冬新裝；未開講先收買人心及促銷，真是厲害高招。三個碩大銀幕開始放映她的時裝秀，大聲的背景音樂配上模特兒走天橋的腳步，把整個氣氛都襯脫出來！中國出生香港成長受教育，由她所呈現各個不同時期的作品，可以看出都是用中國的文化元素，也不諱言這是靈感來源，不論是雲南苗族或是中國佛像平劇旗袍甚或毛像，可說都是直拿直用，有聽眾質問如此應用是否把中國文化過份簡化，她答非所問，但我看大家並不介意，能打入國際品牌成為紐約時裝圈的寵兒之一，現在回到母地從幼時的貧困買布自己做裳談起，並強調重尋文化根源且把工作機會帶回本土，我看眾人崇拜都來不及，哪裡有心批評，而今年的世界傑出華人設計師大獎也由她奪得。

第二位講者吉姆·戴生（James Dyson）是英國發明家，以他首創的「無吸塵袋」G-Force 吸塵機一舉成名，Dyson 公司所開發的產品，以「帶給人們更高素質的生活」這一簡單的設計理念，配合奪目的色彩及外型馳名。一頭金髮在台上強燈照射下斯文優雅，侃侃道來整個設計的來龍去脈，他這吸塵機完全透明，可以看到內部所有機械網線的結構及飛塵吸入的各種形態，他謂當年的市場調查謂沒人想看見髒塵如何進入並屯積，但他沒理會這報告繼續他的理念，事後證明他是對的，故不要理會所謂的市場調查，隨便你聽或不聽、信或不信，反正世上勝者為王。Dyson 與其研究小組共同開發的各款電器，迄今銷售額逾一百億美元，是歐洲業務發展最快的電器製造商之一。

最後一位講者是但尼·利賓斯卡（Daniel Libeskind），三年前去柏林時參觀了他設計的猶太美術館，當時印象深刻，覺得極為成功的把這段猶太悲慘歷史在出事國呈現，想一定面臨極多的衝突及困難，開張後成了歐洲最多人參觀的美術館之一。九一一之後世貿遺址全世界競圖，他的設計脫穎而出成為最後的贏家，但因太多不同的單位牽連，大家都拭目以待看最後的成品和他的設計相差多遠，他如何妥協又如何處理這麼多不同的客戶及聲音。終於見到盧山真面目，中等身材，戴著在紐約時報照片上常見的黑框眼鏡，講話速度急促聲音嘹亮，讓我想起典型紐約的猶太人，像當年

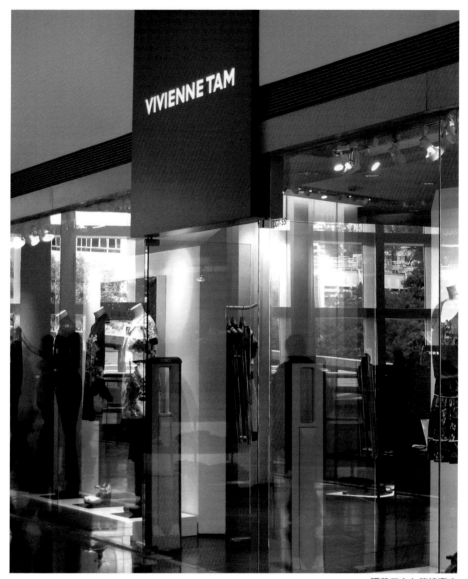

譚燕玉在九龍塘專店

的市長卡斯(Koch)及OK哈里斯畫廊的老板愛文(Ivan)；他的作品跨越不同範疇，
如各地的大型文化及商業建築，包括博物館及演奏廳、會議中心、大學、酒店、購物
中心及住宅等，他將為香港城市大學設計一創造媒體中心(Creative Media Centre)，
預計於2009年動工。利賓斯卡不愧為現今全球最受矚目的建築師之一，他那「出奇
不已」的風格，在世界各地均令人拍案叫絕，亦不斷成為全球的目光及話題焦點，他
的建築設計理念，對新一代建築師及有志從事都市與文化未來發展策劃的人士，都具
有深遠的啟發。

百花八門的藝術

提姆‧賀金生（Tim Hawkinson）在紐約惠特尼美術館的展出早已開始，總想還有時間，拖到離開紐約前也是展出的最後一週才去看，這是他首次的中年回顧大展。四十四歲的賀金生，在二十年之間都在做些極不相同的東西——雕塑、拼貼、大型裝置等，他的作品常和藝術家本身有關，呈現出不合常理及幽默感，自己動手，密集的勞力及基本科技的利用是其特色。像用可樂罐及髮刷做成鐘；一堆待洗之衣服所有的釦子都被感應器控制，隨觀者的行動而移動；還有用指甲及強力膠做成小鳥的骨骸，用花崗圓石做成超尺寸的巨熊。

來自洛杉磯的賀金生為南加州大學美術碩士，屬於一群是藝術家加上萬能修補匠，且有固執強制心態的拾荒者，這加州品牌製造一堆有菱有角的藝術家，包括金霍茲（Ed Kienholz）、波登（Chris Burden）、諾曼（Bruce Nauman）、凱利（Mike Kelly）、雷（Charles Ray，賀金生的老師）等人。賀金生在這群人中，似乎保持一種僧侶似修道人的堅持，遠離他們傳承特有的積極及侵略性，轉而向如丁格利（Jean Tinguely）、海斯（Eva Hesse）、普法夫（Judy Pfaff）、慕瑞（Elizabeth Murray）、高伯（Robert Gober）等的藝術靠攏，結果身體藝術（Body Art）的作品如新鮮的旋律般一頁頁地展開，他的雕塑如不是與自己的身體有關，就是製造機器來模仿人類身體能做之事，或兩者之結合。

如他用其手臂及手指拼貼變成一棵身體之樹是2003年未署名之作品。〈盲點〉（Blind Spot）是

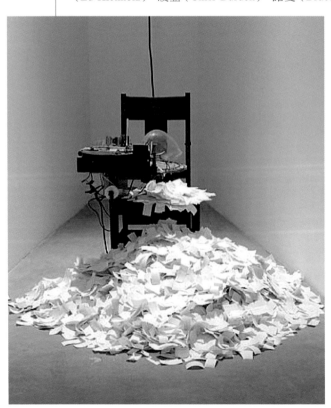

提姆‧賀金生（Tim Hawkinson）的作品

賀金生沒法見到自己身體部分的照
片集合而成，結果像一張被剝離的
動物皮革。〈氣球自畫像〉他畫自己
身體的形狀在乳膠（Latex）上，縫
好後翻轉這乳膠膜，連接上空氣壓
縮機，於是乎一充氣的人形往上直
昇。〈簽名〉（1993）是由課堂的桌
子做成，有個馬達牽動一旋轉的圓
板，連上一普通的原子筆，這筆在一
捲圓紙上一再反覆簽著藝術家的名
字，而另有一刀柄，每到簽好就把紙
張一切，於是乎地上堆滿簽好名字的
白紙。作品〈表情信號機〉（2002）
是一海報大小的作者自拍照，可是他
的眼耳嘴鼻完全切開，且有線和一
電視相連，隨著螢幕亮暗的改變而

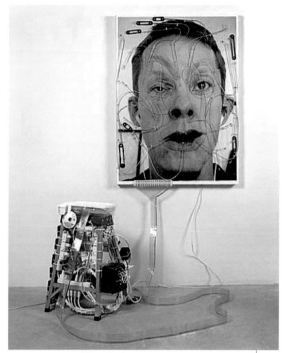

提姆·賀金生（Tim Hawkinson）的作品

移動，每一牽動他的表情就隨之改變，有時驚恐有時快樂、害怕生氣……是一嘰嘎作
聲的玩偶傀儡肖像作品，多重表情隨著機器轉動而變化。〈轉槽〉是一24呎長、不同
尺寸齒輪卡在一起的作品，最小的齒輪一分鐘可轉一千四百次，而最大的一世紀之久
才轉一次，看那小齒輪飛快地瘋狂地旋轉，而最邊最大最肥的一個一動也不動，不禁
讓人莞爾！

「你想對觀者說些什麼？」他說：「不要問我這問題，因我沒有任何答案，我只是
呈現給觀者我想在一件作品看到的。」

賀金生真是材質的大師，任何的垃圾對他似乎都是有用之物，隨手抓來點土成金，
他藝術作品的重點在於發明及過程，而裡面包含很多的巧思及幽默，如有十歲左右的
小孩帶來一同觀展，那孩童的反應當是另一有趣的現象。藝術百花八門，令人興奮愉
悅又是一例。

小男孩

小男孩（Little Boy）是1945年二次大戰投在廣島原子彈的別號，在日本文化中心展出的小男孩——日本爆發性的次文化藝術（Little boy：The Arts of Japan's Exploding Subculture），很聰明地挪用此名稱，由當紅的村上隆（Takashi Murakami）策劃，展出戰後從日本流行文化卡通動漫衍生出的十位藝術家作品，有繪畫、電影、錄像、雕塑、玩具、網頁、電腦遊戲、音樂時裝等。

這展覽不是簡單陳述高低藝術的關係，在日本高低雅俗特難區分，且村上隆更否認其存在，他的整個策展目的是經由大眾文化來反映日本戰後整個國度的精神心態，而這狀態也流露出日本的保護者——美國社會的一些現象。

流行文化提供了最直接的視點，來觀看創作者、消費者甚或整個社會的潛意識，由這展出再次得到證明，美國長期的佔領、原子彈在廣島長崎的爆炸、日本戰時的角色等這些未經檢視的創傷，在集體潛意識中經由大眾文化吸收反應，這些創傷產生很多取代的情緒，如焦慮羞恥及不斷擴大的無能感，都由流行文化找到出口。

這種情感反映出二種截然不同的趨向：一是對暴力及權勢的迷惑嚮往，如怪物一再把建築壓碎擊爛，蘑菇雲的爆炸屢次在日本的漫畫卡通出現；另一方面是

村上隆作品

對無力無能不成熟未成年的嚮往，這從對可愛（Cute, Kawaii）的執著可見一斑，沒嘴（不可出聲）四肢發育不全的 Hello Kitty 及其他不可抗拒的卡通角色，就是最好的證明。村上隆用現成品的堆積來呈現這社會文化趨勢，也把和黑暗次文化「御宅族」（Otaku）的糾葛展示出來；媒體狂熱迷的次文化「御宅族」是虛無主義及不適應的族群，對核子爆炸、怪物電影、科幻故事及少女學生都有病態的摯愛，這展出檢視了御宅族的態度及主題如何被這些藝術家採用，及日本當代藝術在國際上逐漸受注目的因由。

1962 年出生的村上隆，在日本藝壇的角色非常混雜——藝術家、策展人、理論家、產品設計者、生意人及社會名流都是。2003 年一位芝加哥的收藏家在拍賣公司花了五十多萬美金買下他的長腳侍女玻璃纖維雕像，讓他成為日本當代藝術家價位最高的持有者，2001年在中央車站及2003年在洛克斐勒中心陳列了紀念碑式的雕塑及印滿卡通造形的氣球，讓他在紐約聲名大噪，比起任何他人，他確把日本放在世界當代藝術的地圖之中，紐約新美術館的館長莉莎·菲利普（Lisa Phillips）說：「絕對沒錯，他已是一種現象！」

有六十個員工的 Kai Kai KiKi 公司是一藝術團體，同時也是以全球為市場的流行文化產業製造工廠，2003年為路易威登（Louis Vuitton）設計的手袋，據報已賣了三億美金。這展覽還總結村上隆「超平面」（Superflate）三部曲，超平面是在2000年的策劃構想，介紹日本藝術的新潮流並把其作品和日本傳統美學風格觀念相結合。

「小男孩」從頭到尾是村上隆的展出，幾乎可說到他藝術作品延伸的地步，純藝術和商業藝術的區分還是存在，但所有的作品都有獨出心裁的精心描繪，這是來自最崇尚工藝裝飾生活美學的土壤，也是來自有世界上最世故複雜及優雅精緻美學的國度，村上隆用藝展的方式對日本來個全面深刻的心理分析，是日本文化中心近年來最精采及富爭議性的展覽。

大衛

$趁$著加州的好天氣重遊蓋堤藝術中心（Getty Center of Art），正巧看到大衛（Jacques-Louis David）的編年回顧特展。

大衛是18世紀後期到19世紀前期法國卓越的畫家，受訓於傳統法國宮廷學院，早年雇於波旁王朝的路易十六，大部分時間都在羅馬學習古典藝術建築語言及文學，當時畫了很多巨幅的歷史畫，而在革命混亂時期他改畫很多的肖像作品，包括有名的〈馬拉之死〉，馬拉是法國革命的英雄及殉難者，此畫描繪他被刺殺臨死之狀，手上還拿著標明1793年7月13日的血染信件；由於政治上的牽連，大衛被捕入獄，並有死刑的威脅，在獄中他用學生送進的畫材顏料及鏡子，畫了幅自畫像——目光直視雙手緊握畫盤畫筆，似象徵他只是位徹底的畫家，那眼神及手勢充分表現出他的自信及政局造成的強烈焦慮。出獄後他繼續畫了很多家人朋友的肖像，並做了一幅巨大的歷史畫〈薩賓女人的介入〉，羅馬古部落及薩賓族的戰爭，由Hersilia一薩賓女子居中調停，這畫被解釋成法國當時的情況，自1789年大革命爆發後經過十年，社會從革命中解放，大家都疲累厭戰，想休養生息，他再次用古代的歷史來呈現當時複雜的現狀。

拿破崙於1799年戰勝停火，五年後加冕為王，大衛的歷史畫被認為是對新王朝宣傳有利的武器，於是乎他被新王重用。展出目錄封面的拿破崙畫像，是歷史畫及肖像畫混合的作品，沒有了必須寫實的拘限，大衛把拿破崙的形象和歷史上偉大的先輩連結：傲嘯飛揚的馬姿，阿爾卑斯山雄偉的背景，加上挺直氣派非凡的騎者，右手直指那光粹的未來，把拿破崙的威嚴、權力、地位完全的合法化；這是西班牙王查理四世委託大衛為拿破崙而畫，顯示對這強勢新鄰的拍馬及討好，反諷的是查理四世還是被拿破崙擊敗，王位為其弟取代；而新王甚喜此畫，訂了二、三、四幅，大衛則畫了第五幅自己保留。

1804年拿破崙在巴黎聖母院的大教堂自己加冕為法王，也把約瑟芬加冕為女皇，他雇了大衛及大隊畫家（大部分是他的學生）來描繪當時的情形，以鞏固其地位及確保其無上的權力，他們共花了三整年的時間才完成此巨圖，當然這是羅浮宮的鎮館之寶，不能旅運（這展出運不到的畫都以圖片取代）。新王垮台後，大衛留不住巴黎，自我放逐到布魯塞爾，繼續畫了不少的神話肖像，和同是放逐的貴族藝術贊助人相往來，終其一生都相當的活躍成功。

　　加州短短的行程了解到大衛的一生，有奔波風險辛勞光彩，在人生的瞬間歷史的長河，遺留下來的就是不朽的作品。

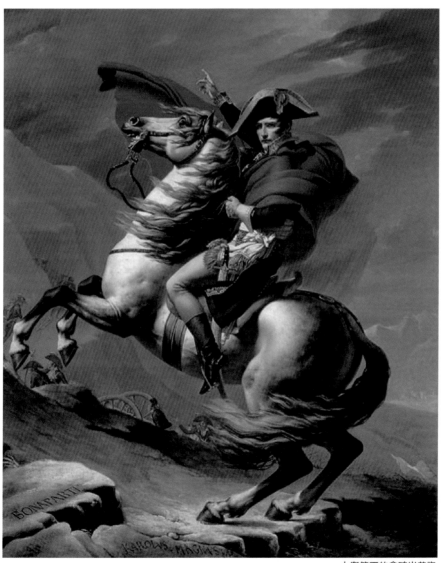

大衛筆下的拿破崙英姿

克里斯多夫婦的「門」

克里斯多夫婦（Christos）在紐約中央公園的大作〈門〉，2005年2月12日開幕。在此之前兩人火熱地籌款，整個企劃完全由他們私人出錢，大約要花費二千萬美金，於是需要賣很多素描拼貼、模型等作品來籌款。克里斯多太太克勞蒂（Jeanne-Claude）謂：「現在沒有人和他講話，他每天工作十七個鐘頭，為〈門〉我們必須賣作品。」一大早他從四樓的住處走上五樓工作室，只下來吃生蒜優酪乳或豆漿，幾分鐘後又回去工作；她則留在樓下安排接受訪問及見收藏家。作品以尺寸來訂價，小的拼貼11×8.5英吋索價三萬美金，大的4.75×8英呎要六十萬美金，現只有要買畫的人才可到其工作室，其他人免進。

正式名稱為〈門：紐約中央公園1979-2005〉為何有二十六年之久？第一次向紐約市府提出這申請案在1979年，當時只用克里斯多一人之名，到1994年他們正式對外夫婦兩人共同掛名——Christo and Jeanne-Claude，謂他們是等同的創作合夥人，尤其在創作巨型的環境作品時。他們是共同合作者也是共利共生者，都生於1935年6月13日，他在保加利亞，她來自卡塞布蘭加的法國軍人家庭，到任何地方兩人都一起，除了坐飛機。這二十年之間他們參加所有的開會諮詢公眾聽證，在1980年對市府及社區的相關人員就做了四十一場正式的介紹陳述，他們忍受了許多的責難憤怒抗議，二十三年前還收到二百五十一頁市府官方拒絕的書信。

80年代中期我還在畫紐約系列時，在蘇荷的侯豪（Howard）街看上扶手樓梯的一景，來去多次等到對的光影拍照後，畫了一幅4×6英呎的油畫，因其底樓是一文具店，常去光顧及影印，有天一位老先生從我畫的樓梯旁大門進出，搭訕著：「我畫了你家這一景呢。」他謂：「我不住這，是義大利來的客人，你知誰住這裡嗎？」我搖搖頭，他說：「Christo！」這因緣讓我知這五層樓是他們的住處，後把畫片寄去收到他們好幾張簽名的明信片，覺得大師親切可人。

這新作共有七千五百個門，沿著中央公園的人行道陳列十六天，每個門16英呎高，用極重的金屬做柱底，撐上橘黃色的布，在風搖之中將展現出一條閃爍的彩色之河。當年的企劃是挖一萬五千個洞，插上旗杆來撐起色布。在紐約的寶地中央公園，傷害樹根挖通岩塊然後又得復原，那是不可能的，加上以前〈傘〉的作品有一死亡的意外悲劇——三千一百個傘在加州及日本鄉下展開，但其中在加州的一傘因沒栓牢，被強

風拔起打死一個在旁的觀眾。如今雖有現任市長的強力支持，挖洞還是絕對不會被通過的。

2002年的春天，克里斯多夫婦和他們的首席設計工程師蒂文普特（Davenport）夫婦在中央公園漫步測查，還是解決不了這挖洞支撐的問題，直到工程師回華盛頓州，看到鄰居用乙烯樹脂（Vinyl）來組合新的馬欄，於是採用這新的材質做門，由特重金屬固定來取代

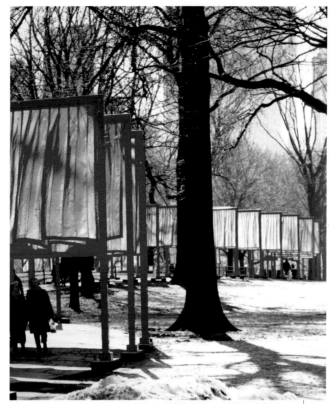

克里斯多裝置的門 —— 紐約中央公園＊

地上鑽洞，他在他的產業上仿中央公園的人行道，鋪上瀝青，訂了十八個相同尺寸的門來測試其耐久性，到滿意之後請現任中央公園管理局的局長，飛到華盛頓州親自查看，終於得到首肯。

展前，大隊人馬在中央公園緊鑼密鼓的開工，紐約雜誌特別報導介紹，並附有一張印刷的作品，他們於2月15日在中央公園的船屋為人在上面簽名。去或不去呢？這回災難似的搬家，以前他們送的簽名明信片已不知下落，或許跑一趟上城索個簽名吧！

【附記】克里斯多夫婦的〈門〉完滿下幕，為中央公園2月份的淡季帶來四百萬的遊客，紐約市府不花分文，他們還捐三百萬美金給中央公園管理處，帶來了兩億美元的生意給紐約市，熱狗販者、計程車及周圍的餐旅館業為最大的受益者，大家笑意盎然謂似耶誕佳節。各種媒體報導良多，真不愧為一成功的公共事件，但以藝術來說實在不是他們最好及最成功的作品，沒有1976年〈運行圍欄〉（Running Fence）的神奇，也不如1995年包裹柏林議會來得有暗示性及富於聯想，但為紐約冬季的陰鬱帶來色彩及歡愉，至今市長還津津樂道，而大家也在比較〈門〉及「共和黨大會」對紐約的影響。

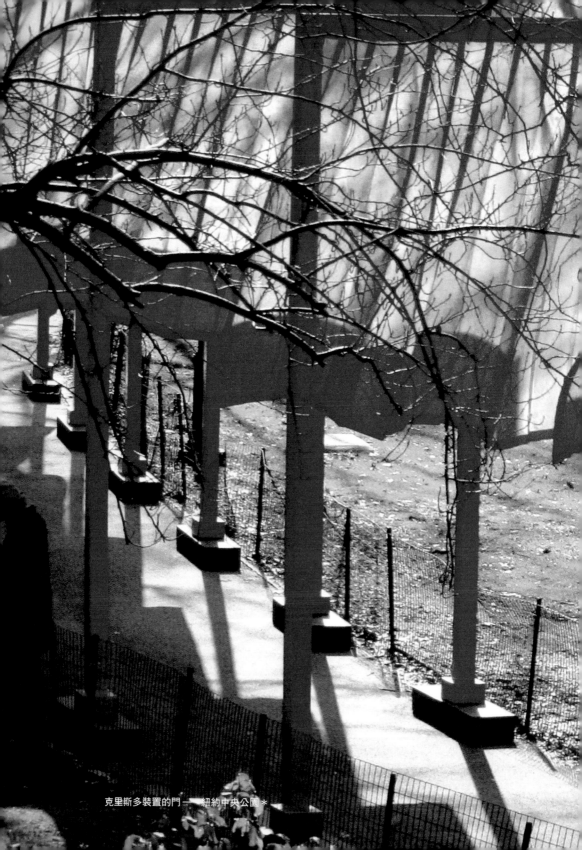

克里斯多裝置的門——紐約中央公園＊

紐約的文化饗宴

中央公園的〈門〉才結束，又有一自資的藝術策劃在紐約的哈德遜河54碼頭開展，游牧的美術館（The Nomadic Museum）是攝影家考倍特（Gregory Collbert）和日本建築師卞（Shigeru Ban）共同的合作。

考倍特旅遊全世界，專拍人和動物如鯨鷹象等相遇交流的過程，他2002年在威尼斯雙年展的軍械庫展出了個人的攝影裝置〈塵與雪〉，這是第一次這軍火庫的整個空間為一個展所佔據，之後勞力士的主席買下他整個的展出，並鼓勵他把相同的展覽在其他城市巡迴，紐約展後把藝術館拆解在洛杉磯重組展出，繼之移往北京、巴黎。

卞是日本的前衛建築師，以利用紙及可回收的材質聞名，考倍特請他設計一巨大且可旅行的空間，於是他用一百四十八個空貨櫃，堆成格狀來自我支撐，中間的空隙用帳篷似的布料來遮蓋，並用35英呎高的紙柱來頂上當成屋頂，卞說：「我沒做任何新的事物，只是為它們找到不同的用途。」這美術館得付給哈德遜公園管理處三十萬美元的租金，考倍特沒有畫廊或任何的畫商，倒是有不少有名的收藏家，包括服裝設計師唐娜・凱倫（Donna Karan），這次的大製作，45000 平方英呎的巨大空間，用紙柱貨櫃布料組成，並可拆散重組，就如他的攝影藝術，他謂：人們需要重建懍然敬畏的感覺。

沒有了自己的住處及工作室，又得每月付出巨額的律師專家訴訟費，再租個地方實在負擔不起，搬回台灣住姐姐的公寓是一解決之道，相離在即，對這城市竟有千般的

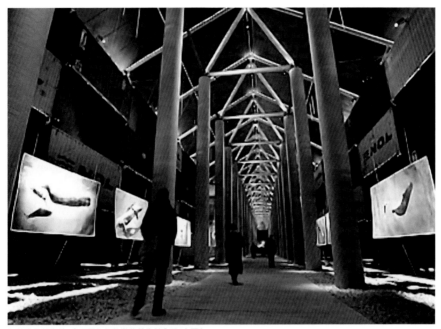

紐約遊牧美術館(左頁圖) 紐約遊牧美術館內景(上圖)

不捨。紐約實在有太多的文化饗宴,如新開的當代美術館,不僅是藝術愛好者樂道、樂到之處,連酒會策劃者都打其主意,一晚要價多少他們不願言明,但最起碼得捐獻2萬5千美金,而還選擇團體——政黨的籌款、時裝展及產品發表會都在拒絕之列,除藝術作品外場地的巨大豪華、新穎堂皇,讓人不得不了解其熱度。

在下城17街的盧炳美術館(Rubin Museum of Art)展出以喜瑪拉雅山區及周遭的佛教藝術為主,現有「西藏——來自世界屋脊的寶藏」特展,也是非看不可,更不必提大都會,古根漢、惠特尼幾個大美術館,及百多家的當代畫廊了。表演藝術及音樂的盛宴也是處處都是,被這些寵壞了真是難以離開紐約,也難以在其他城市久住。

這回和五年前到台東師院客座的心境完全不同,當時有備而去且知家在紐約,去了必回,這次太多的不確定及未知數,讓整個人恍惚徬徨,什麼都拿不起放不下。

破壞與建設

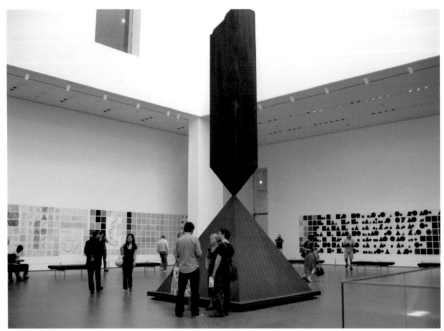

紐約現代美術館展出一景

上個月一位加拿大的表演藝術家康特（Istvan Kantor）在柏林被捕，因他試圖把裝滿自己血液的藥瓶噴灑在保羅‧麥卡錫（Paul McCarthy）的雕塑作品〈麥可‧傑克森和泡沫〉上，這不是隨意的破壞污損舉動，而是美術史上藝術家藉用藝術之名，所做的卑鄙下流的藝術行動。就如畢卡索說過的：「創作的每個行動都起始於破壞。」

2004 年在牛津的當代美術館，另一位藝術家巴查克（Aaron Barschak）把紅色的顏料塗灑在查普曼兄弟（Jack and Dino Chapman）的作品上，被關了二十八天。2000年在英國的泰德當代美術館，兩位中國藝術家 Yuan Cai 及 Jian Jun Xi 在杜象的作品〈泉〉上小便，但並沒被捕。1997年在阿姆斯特丹的史達德立克（Stedelijk）美術館，一位蘇聯的藝術家布雷納（Alexander Brener）噴綠色的一元圖象在馬列維奇的作品〈至上主義1920-1927〉上，他謂是對藝壇商業化及腐敗的抗議，結果被關了幾個月。1996年，加拿大的一個藝術系學生計畫吐三原色（即紅、黃、藍）在現今藝術的偉大作品上，首先他以紅色果凍及冷蛋糕，在渥太華的美術館吐在杜飛（Dufy）

的〈勒哈弗港〉作品上，同年他吐藍色在紐約當代美術館蒙德利安〈黑紅白的構成〉
上，他未被起訴但也還沒吐到黃色。1994年英國藝術家馬克‧庇傑（Mark Bridger）
進入倫敦的蛇形畫廊，倒黑色的墨汁在裝滿福馬林泡羊屍的巨桶中，他謂這舉動把
達敏‧赫斯特（Damien Hirst）的〈離群〉（Away from the Flock）作品轉型成新的創
作，他被判緩刑二年。沙福瑞茲（Tony Shafrazi）1974年噴「Kills Lies All」這幾個字
在畢卡索的〈格爾尼卡〉上，他解釋說：「我想把藝術提升到當前，從藝術史中拯救
出來，給它新生命。」他被判危害罪及五年的監護緩刑。

紐約現代美術館經過七年的整建，終於煥然一新對外開張，《紐約時報》的史密斯
（Roberta Smith）讚它幾點：花園——從沒覺得它這麼好及屬於建築的一部分，是欣賞
這再生美術館最好的地方；大廳——仍然保有舊廳邀請眾人的氣勢，但擴張後美術館
近57街的畫廊也較近地鐵站；廁所——很聰明地用電鍍折疊的鋁板來解決多年來廁所
門及隔板間隱私的問題；新作品的並置陳列——兩件新購藏的作品，畢卡索1950年的雕
塑〈懷孕的女人〉和較不出名的委內瑞拉藝術家雷維隆（Armando Reverón）1939年的畫
作放在一起；新的雜音——在建築及設計畫廊，有間歇奇特的機場抵達起飛的聲音，
這是1996年義大利的公司索拉里（Solari di Udine）為米蘭機場所設計，板上保有原本的
飛行班次，當然改成了美東時刻；書店——二樓的書店似圖書館，有椅子及長桌。

至於不好的當然是票價變貴，入場為20美金一人，相較之下75元的會員年費似乎並
不貴；排隊的長龍——不論是咖啡店、餐館或小吃，都得等了又等；升降機由一樓到二
樓，但不可往回；馬諦斯的〈舞蹈〉被放逐在四到五樓的樓梯轉角處；太多的橋；畫
廊牆上下之間有3/4英吋的差距；還有中庭的
冷空。

快過年了，除舊佈新總是新年的議題之
一，姐姐買新家，朋友計畫年後搬到休士
頓，都在全然的掌控及計畫之中；相形之
下，自己天災般條地就喪失了二十年的住處
及工作室，事前完全沒法預料及控制，不禁
黯然。但比起南亞海嘯，那又算啥！

紐約現代美術館展出一景（上圖與下兩頁圖）

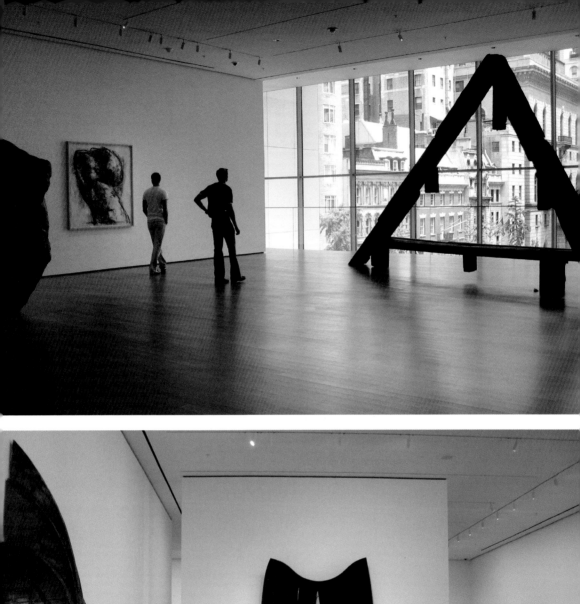
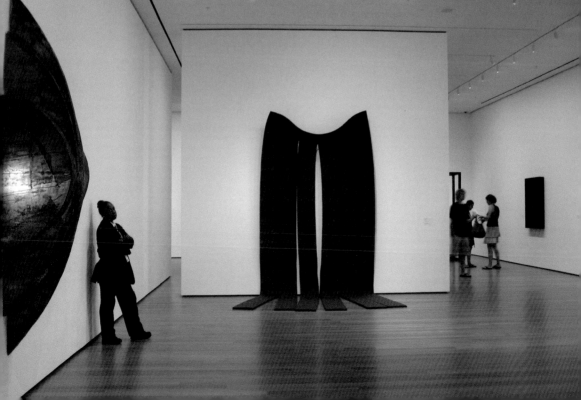

藝術上的傳奇

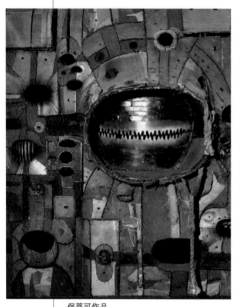

保蒂可作品

李·保蒂可（Lee Bontecou）是美國現代畫壇教父李奧·卡斯杜里（Leo Castelli）畫廊在60年代裡唯一的明星女性藝術家，在群雄競集吵雜的畫壇中，連古怪競爭心強的極限雕刻家唐納·賈德（Donald Judd），也曾讚她是世上最好的藝術家之一。1971年最後一次紐約個展後，她在藝壇消失三十多年，今以七十三歲之齡，由芝加哥的當代美術館及洛杉磯的漢默美術館（Hammer Museum）共同組織策劃的回顧展，巡迴到皇后區的當代美術館，才在紐約的藝壇重現；這讓很多人大吃一驚，因大家都以為她早已不在人世。

保蒂可在1959至1967年間製作了一些笨重粗陋壯偉的牆上抽象浮雕，是她最為人知的作品，她利用街上找來的垃圾，當年工作室樓下洗衣店的棄物（如郵件袋的厚重帆布、報廢的運輸帶），或從運河街買來的各種如金屬扣環、門栓、螺絲釘、線軸、鋸片、鋼盔，還有其他軍隊的剩餘物，組合成三度空間不同層次的結構，以粗帆布為基調，繃在不同形狀焊接的鋼條上，銅絲捆紮在各個角落，整件作品呈多面體球根狀，似動物的眼睛，或飛機上俯視的風景，而帆布則保留黃調皮膚原色，那色調及粗糙的肌理讓人想起軍毯、夾克及盔甲，爛泥及戰爭的氣息灌傾其中，而那迴旋的黑洞似大砲的洞口、深坑、眼、窗、穴道……這神秘的黑圈似有催眠的力量，它反映了內外的空間，那獨特的重量，像有帶入黑洞的引力！這些作品在美麗、醜陋、性感與暴力之間，就如唐納·賈德曾說：她把戰爭的社會事件和性愛的私密事件連結一起，居然讓這全然不同的事情，有彼此相連的角度及面相。

60年代後期，她轉變和自然更為接近，色盤變輕，作品中增加了空氣少了沉重，她試用新材質做些真空的似變種魚、花、動植物的雕塑，較先前作品抒情，但同時保有衝突、矛盾的張力，如一美麗青色的魚上有猙獰的利齒，一醜怪的鰭狀物種似來自開天闢地的深海，但評論界並無特別留意這些作品，在70年代初期她選擇離開藝壇，在布魯克林大學教書，住在賓州的鄉下，和她藝術家的先生共同撫養女兒，蒔花種菜，

持續在他們的工作室安靜地創作。

　　這次展出有很多不為人知的作品，如後來發展成的波浪起伏流動的雕塑，懸浮在半空中，由瓷器絲網鐵線織品布料等組合而成，這些作品有些費時二十年以上，它們精細雅致，有太空行星的格式，也似在電子顯微鏡下探索的精密宇宙，她的雕塑把內、外、空、實混合，連結藝術家的內在視界及外觀世界，它們暗示著自然的聯想，當我看著這些閃爍迴旋的近作時，柯爾達（Alexander Calder）、蘭茜・葛芙（Nancy Grave）、依莉莎白・夢瑞（Elizaheth Murray）之作品都似乎被包含其中。她從不停止素描的創作，用氧氣火炬燃燒後的煤煙，來找尋她要的黑；柔和有觸覺的、非常的神祕性，對材質能獨出心裁的利用，不取巧入俗眼，這些都是她作品的特色。

　　保蒂可的特例似乎給被流行及商業主導的文化一針解毒劑，對藝壇包裝及行銷的不滿，是導使她當年離開藝壇的原始，她選擇遠離聲名，找尋自我的人生路線，做自己想做的作品而不被市場左右；如今凱旋般地回頭似乎證實了真正天才之存在，也滿足了人們對有個性天才的幻想。姑不論這是否為藝壇另一安排好的策劃，她提示我們人生不只要過得豐富，並且要和所有嚴肅的藝術家一樣，持續創作，不為他人而為自己，為自己內在的需求及創作表達的渴望，這是成為一藝術家的真正的原因及理由。

大地身體／安娜‧梅蒂耶塔

和隔壁雕塑家薩生‧蘇佛（Sasson Soffer）去惠特尼美術館，正巧看到安娜‧梅蒂耶塔（Ana Mendieta）的回顧特展，對梅蒂耶塔的認識只限於她是古巴籍藝術家，和美國極限雕塑家卡爾‧安德烈（Carl Andre）在1985年結婚，那年她三十六歲，從格林威治村住的三十四層公寓摔下慘死，清晨三、四點，沒人知道當時的真相，安德烈以二級謀殺上法庭，但因無任何證據得以無罪開釋，畫壇耳語不斷，他也在藝壇消匿十多年。這中間我們有個黑色笑話：如夫婦都是藝術家，千萬不要住超過五層樓高。

梅蒂耶塔來自古巴非常顯赫的家庭，父親是律師，原本支持卡斯楚，後來新的古巴政府和蘇聯結盟，他持反對立場，於1961年梅蒂耶塔十二歲時把她及其姐和其他一萬四千名古巴兒童送至美國，她兩姐妹在美國各地不同的收養家庭留轉，先是佛羅里達，後到愛荷華，再轉到羅馬天主教學校，五年沒見到他們的母親，十八年後才和父親相聚，這青幼年的遺失及錯置，是梅蒂耶塔後來創作重要的元素。

安娜‧梅蒂耶塔

1966年她進入愛荷華大學，這美術系在當時特別的前衛，有各種實驗性的課程及新的表演藝術中心，是德國藝術家漢斯‧布德（Hans Breder）所創建，而梅蒂耶塔也開始和他有十年的親密關係。當研究生時，她熱中於正在歐美展開的觀念藝術，她擷取像克里斯‧波登（Chris Burden）忍受耐力及維也納行動藝術家肉體儀式的表演精華，從羅伯‧史密斯（Robert Smithson）的地景藝術及維多‧阿孔奇（Vito Acconci）的身體舞台表演學習心得；1972年她作了一系列的自我肖像攝影，用一尼龍褲襪套在頭上，而改變呈現不同的面容；還有另一組作品身體的軌跡「Body Track」，她把繪畫的動作變成戲劇性的儀式，在一張圖紙面前，緩慢地用沾滿顏料或血的雙手往下塗抹；她也認知於逐漸流行的女性主義，創作一些基於女性暴力的反思作品。1971年夏天她到墨西哥作考古學研究，多年在美國中西部外圍者的感受，讓她很快和拉丁美洲的背

景銜接上，也刺激她作了一些直接和非洲—古巴宗教有關聯的表演藝術。

　　她熱情地浸淫於70年代流行的表演、身體、地景各種藝術形式，吸收及表現的內容及觀念，無論在美學上、人種上、性別上或宗教政治上都非常地寬廣，整個的展出可以看出一個有野心的藝術家，如果不是無懼，也不能把不安、畏懼用得恰到好處，把心理及文化上的錯置，經由大地自然及歷史宗教轉化成意味深遠的藝術作品。她留下許多的幻燈片、照片、版畫、素描及八十多卷短片，使她成為那代人中最多產的影片藝術家。

安娜‧梅蒂耶塔

　　不像男藝術家畫裸女，梅蒂耶塔直接用她的身體來創作，如細露塔絲〈Siluetas〉這組作品，常有文學性的組合；第一件作品作於1973年，她裸身躺在墨西哥占普鐵克（Zapotec）的古墓上，全身覆蓋白色的花束，照片是俯拍，花叢遮住她的面容，似從她身上長出，暗示生命的消逝及生死之輪迴。1976年在墨西哥她用竹子做成自己的身形，繫上火藥在黑的夜空點燃；還有件她裸身躺在流動的溪河之中，直到她的肉體似乎變成河床的一部分。梅蒂耶塔發展成一特異的風格，不屬於當時的任何「主義」，她似乎要和大地融合，異於同時的男性藝術家，她不積極地想改變周遭的環境，她和現有的結合：用水、用土、用火。她的作品介於行動表演及地景藝術之間，終其一生極力在找尋兩者之間的藝術空間。

　　走出展場，Soffer 問：「如沒有她悲劇性的死亡，以她現今五十六歲之齡可能在惠特尼美術館開回顧展嗎？」答案幾乎是否定的，同時我也在想：也得有家人朋友把她的遺作好好保存，才有今日啊！

攝影當道

這兩季以來，畫廊展出攝影作品的比例很高。除了攝影畫廊之外，一般的畫廊也展出很多攝影，有的陳年（Vintage）的古舊照片，有的是用電腦科技合成的新作，有朦朧模糊的取鏡，也有清晰銳利的焦點，利用電腦的作品通常尺寸極大，而傳統的黑白或彩色照片則較為一般，總之攝影之當道，讓我們走入一家家熟識的畫廊，頭一探馬上謂：又是攝影！

攝影當道

畫友吉（Jay）近幾年在跳蚤市場收購了過千張的老照片，用電腦掃瞄複製，堂堂一大本，問他想如何處理？找出版商出書嗎或用來作畫材？他選的每件攝影都富於神祕懸疑的氛圍，似乎有些事件將會發生或正發生，每個影像都有故事情節在其背後，而很多70年代的泛黃小照，讓人除疑慮外還產生許多懷舊之感。這些都是每個家庭丟出來的陳年老照，流到古董市場上，現在居然有人花錢買，如果照片中人依然健在，你可以因購得圖片而隨意使用嗎？這真是爭議很大的問題。

紐約大學的灰藝畫廊（Grey Art Gallery）有黛安・阿伯絲（Diane Arbus）的家庭相簿「Family Albums」展出1969年為私人委託而拍的家庭照，共二百多幅；猶太美術館則有靈魂的焦點——蘿特・傑考仳之攝影「Focus on the Soul: The photograph of lotte Jacobi」，展出她記錄威瑪共和國時期的風雲人物，包括1935年離開柏林移民美國後的一些作品。在所有的展覽中印象最深刻的是在國際攝影中心展出的：只是皮毛——美國自我視像之改變「Only Skin Deep-Changing Visions of the American Self」。

族裔顏色一直是美國社會的問題，從19、20世紀延續至21世紀，它代表的不只是種族，同時是政治、經濟、社會上的各種衝突，這展覽用三百多幅圖片，從美國內戰

之前的銀板照片，到好萊塢的硬照到最新的電腦數位相片，應有盡有，總括就是探索「美國人的身分」（American Identity）這問題。鏡頭可以讓很多事件曝光，當然同時也可造成很多的幻象，從1839年照像被發明以來，很多留下來的紀錄可以明顯地證明當時種族階級制度的存在，有張照片威廉將軍和僕人「General Williams with Servant」（1862），將軍坐在一椅上，他的黑僕坐在較低的凳上，主僕身分一見可知。還有一幅更聳動的照片，1955年一位年輕的黑人被殺，而他的罪行只不過對一白種路過女子吹口哨，其整個臉被打成糊狀，看到那被殘害損毀的身體照片，不由得讓人血脈賁張。兩位策展人法士可（Coco Fusco）及華里斯（Brian Wallis）把整個展覽分成五大部分，每部分都有簡短說明，呈現出不同時期各族群在美國這個大熔爐的不同現象，從不同的角度來暴露其面貌，不論你認為種族主義是否存在美國的社會之中，有一不可否認的事實是種族的圖象學一直在美國的攝影及文化中流傳，這五部分經由不同的攝影技巧，來區分出族裔不同的視覺表徵符號，由這展覽我們可經由照片而「看」到不同的族群，他們在這社會中的掙扎及生活。有一張相當震撼的照片攝於加州，前面是成排的墨裔工人在果園採水果，賺取最基本的工資，而在他們的後方是拉斯維加斯賭場巨幅的廣告看板，那視覺和心靈上的反諷及衝擊真是巨大，似乎永遠有那隻巨大的手在操縱著這些無知小民的命運，除非他們個人有特異的情境，如超人的才智、毅力或運氣，才能跳脫那成長的背景環境，否則代代相傳：毒品、暴力、性、賭，最底層的永遠最底層。歷史並不公正，世事也無公平可言，很多還是要靠自己持續的抗爭努力，美國的黑人民權運動到今日的同性戀婚姻合法化就是一例。

安娜‧梅蒂耶塔作品

藝術這行業

舊曆年除夕，替石晉華的行動表演拍照，他駐進紐約PS1的藝術家工作室，紐約測量系列是其新作，選這黃道吉日，做第一次的演出。從工作室到七號地鐵站，用吐煙的距離來測量其長度。天氣極寒，他吐了二百六十九口，共用掉十一根香菸，我一路陪著拍照，其他國家的藝術家也幫忙拍錄及計算吐煙

日裔藝術家Rikuro Okamoto的作品：移動的石塊

數，還有一工讀生持木桿測煙點，浩浩蕩蕩也有六、七人之多，雖只半小時之譜，但大家已凍得面紅耳赤。想其他的系列如大趴拜用身體手腳的長度，來測量布魯克林橋就得等天氣回暖了！

現今年輕藝術家有較多的資源，政府及民間財團用心思及預算來支持及推展當代藝術，希望年輕藝術家可以航向國際，同時借用文化之名將「台灣」可以在國際社會中顯目，被認知進而立足！文化戰爭需經濟為後盾，沒有富裕的經濟何以奢談文化，更別提把文化推向國際。如6、70年代，台灣經濟還未起飛，當年出國的畫家都得靠自己單打獨鬥，用不同的方式在創作外求生存，少有其他資助！

近日探訪幾位中壯年在紐約生根的藝術工作者，Choong-Sup Lim是韓裔，來美二、三十年，是很好的材質雕塑裝置藝術家，我們在一些共同的聯展相識。其在翠貝卡（Tribeca）的工作室，堆滿不同時期的作品，有完成未完成，有展出未展出過，堂堂一室，每個角落都是心血結晶，點點滴滴都是歷史過往，一張小床放在牆角，是趕工過夜時用，收音機鎮日開在WNYC電台，居然和我的作法相同，整日獨自工作思索者大約都有這種習慣吧！有個聲音相伴，倒也不見得把它聽得真切！另一位Rikuro Okamoto是日裔，70、80年代以移動的石塊在O.K. Harris畫廊展出聞名，他申請到批准，到中央公園內找大石塊來翻模，拿回工作室再倒模，因體積極大，十多個人幫忙需花上一個星期的時間來翻，切塊標示後重組，再灌模，在室內得用樓梯爬上爬下，材料是樹脂、水泥及顏料，由於樹脂的毒性及體力的消耗，後來他終於放棄這題

材，改做繪畫；4700多平方英尺的空間，也是滿到寸步難行，兩件巨石舊作就佔了過千尺的地方，加上顏料照片工具等等，生活起居所佔極小，真佩服其配偶的包容！

這類型中壯年不同國籍的藝術家，在紐約極多，來的年份較早，大都有相當的工作室，而當年買得起大倉庫可見事業發展得不錯。可是物換星移，藝壇流派屢變，和畫廊的關係也常有變化，普通畫商寧可依就年輕而有流行風格的藝術家，相形之下事業大都比較沉靜。可是在這行已寂寂獨行了二、三十年，再怎麼樣都得咬緊牙根繼續下去，日日夜夜頂著孤單，有個人藝術美學上的問題要解決，還有外在現實生活上的交迫，談起來每個人都有不同的解壓方式。Lim在哈德遜河旁的運動步道跑步，Okamoto則和老婆到YMCA夜泳，我則隔日到健身房，解壓外還可健身呢！

石晉華帶G-8的成員到Studio來，都還是在藝大的學生，今夏才畢業，年輕有禮風華正茂，談及他們的觀念作品，新奇有趣調皮搞笑，但藝術的成熟需時間的累積磨練及沉澱，未來的日子還長，對他們有很多的期許。

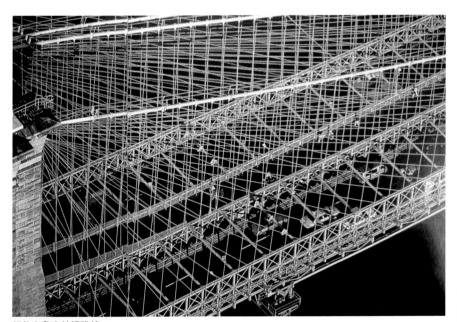

紐約布魯克林橋眺望

技巧之必須

特別跑到惠特尼美術館看約翰・庫林（John Currin）的回顧展，他1992年的首展在紐約羅生（Andrea Rosen）畫廊舉行，當時金・雷文（Kim Levin）在《村聲》的評論謂其作品內容極度厭惡女人，該杯葛這展出。

庫林生於1962年，1986年畢業於耶魯的藝術碩士，當時藝壇流行的是裝置觀念及錄像網路藝術，繪畫不被重視，人像繪畫更是如此，於是他決定做些和流行全然不同的作品，開始畫小尺寸的人像，他說當時有很多人做巨幅大作，而這種家庭尺寸的繪畫沒有人做，用這策略期望自己可以在藝壇突出而佔有一席之地。

看他這十年來的作品，廣受義大利文藝復興大師、美國的廣告及插畫，還有一些美女海報及色情照片的啟發及影響，他的目的不僅僅是要復甦這過時的題材及技巧，而是想探究及呈現人物畫可以和我們當前的生活文化有所關聯及銜接，他持續地用人物做為視覺的表達形式，同時也用這題材來了解社會的風俗及規範；他以描繪女人聞名，但不論是否著衣，常常都非常性感，同時也畫同性或異性的配偶，內容有時相當簡單及過於沉悶，有時觸及社會禁忌，但他相信藝術可以支持及提升任何題材。這次共展出四十五幅作品，最早的為1989年似在年刊上的少女畫像，有著整齊的金髮，及帶一絲憤怒的珠眼，像極了庫林本人，他謂：「我常用自己為模特兒，這給我帶來精力，我想我認同於女人多於男人。」

90年代他畫一些孤單的後更年期女人，背景全為單色，不同於前期平塗畫法，在女人的面容及手上有明顯的筆觸及肌理，他謂他畫中的女人大多有某些負擔，不論是心理上或實際上拿些重物，而作品的內容常常就是作者藝術家自己；後發展一些更強調及醜怪的女像，有不成比

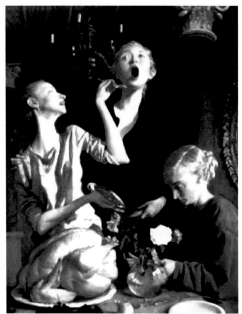

例的巨大胸脯,不合邏輯的大
頭或過於細長的頸項,不論受
海報、廣告、風俗畫影響,他總
有那個人取捨的特別角度及風
格。

《紐約時報》麥可·基門曼
(Michael Kimmelman)評介他
的題目為「事前安排好的有刺
的機智」。庫林的繪畫充滿矛
盾,他非自然主義者,也非超現
實主義者,他佔據在愉悅平和
及騷動不安的中間地帶,其作
品存有蓄意性的挑戰,最成功
的時候會讓我們看了之後質疑
自己的美學品味,不舒適於自

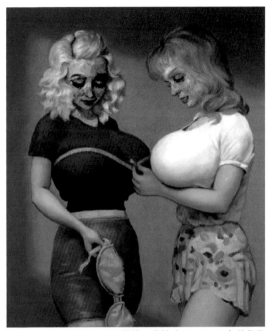

約翰·庫林(John Currin)的作品

己的社會角色,而對性別族裔的認同沒有安全感,他的作品除給予我們這種預估的不
安及不適外,同時也提供我們在視覺上非常賞心悅目的特異圖像,有非常新鮮的想像
力,而技巧更是無懈可擊,這在現今當紅的藝術家中已少有。

2003年的新作〈感恩節〉被評成21世紀的經典,猛一看類同於16世紀荷蘭
(Flemish)樣式繪畫中的蒼白閨女家中圖景,但仔細一看則為對美國當今文化儀式
的諷刺挖苦,三位女人聚集在感恩節的桌上,一位拿著調羹,在餵嘴巴大張的女子,
有極強烈的動勢,另一位則低頭沉思,桌上的火雞還是生的,盤內盛著血水,玫瑰花
半謝,花瓶中的水半滿而混濁,右前方有著空著的白盤,空盤生雞可以有很多的意象
隱喻,是藝術上的饑渴?或美學上的空虛?叫喧吶喊及沉悶則是對整個文化生活的反
抗及不滿?庫林神奇的技巧表達絲絲入扣,他謂:我相信技巧的舊觀念,一件神奇天
分的傑作須有這條件。沒有人會質疑其他行業技巧的價值,總沒有人說一位網球好手
停止打中一球會更好罷!

迪亞／仳肯（Dia／Beacon）

迪亞：仳肯雷及畫廊（Dia: Beacon Riggio Galleries）是Dia（迪亞）藝術基金會最新的美術館，座落在哈德遜河東岸的仳肯城，離紐約市約一個半鐘頭的車程，號稱為全球最大的當代美術館，佔地三十萬平方英呎，原本為那仳斯口（Nabisco）的盒子印刷工廠，那仳斯口的出品以餅乾最為著名，建於1929年，是典型的現代工業結構建築。Dia邀請藝術家羅伯‧厄文（Robert Irwin）設計及督導，由Open office建築公司承建的整個裝修過程，包括周圍環境花園的設計，Dia的館長勾文（Michael Govan）及策展人庫可（Lynne Cooke）則策劃整體及藝術品的擺設，而Barnes and Noble書店的創始人捐贈最多的費用，故以其姓Riggio為畫廊之名。

這是近幾個月的藝術界盛事，媒體報導極多，大家相問：你看了嗎？你去過了嗎？

展出二十四位美國及歐洲的極限、觀念及後極限藝術家作品，這些藝術家大部分在60-70年代成熟；系列的、幾何的、格狀的是這些作品的主調，在這巨大場所及極佳自然光下，呈現出非常戲劇性的效果，讓很多作品有足夠呼吸的空間，而每人單獨的展示場，可以適當呈現作品的深度及厚度。瑪雷亞（Walter de Maria）（1976-77）年的等同系列（The Equal Area Series），不鏽鋼的方形圓形雕塑，躺放在入門的兩個足球場般的大廳，隔壁放了安迪‧沃荷的〈影〉（Shadows）（1978-79）七十二件同形象不同顏色的帆布作品；而雷門（Robert Ryman）的白上白（White on white）在三個較小的房間，就如他的回顧展；茜伯林（John Chamberlain）的壓碾廢鐵雕塑，因有足夠的

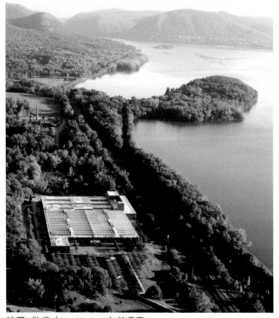

藝術漂流文集

空間，雖陳列相當多件作品，彼此並沒消減力度，效果極佳，在其他美術館沒見過如此好的呈現；馬丁（Agnes Martin）的線格作品，寧靜祥和地放在旁邊較小的房間。賽拉（Richard Serra）三件巨大的「Torqued Ellipses」

迪亞／仳肯（Dia／Beacon）的內景

（1996-97）放在現場，還有早期一些作品，佔據這工場原本的火車裝卸貨場，走在不同幅度巨大的鏽生鐵之間，那線條及色澤真是讓人震撼！布吉瓦斯（Louise Bourgeois）佔在迪亞的倉庫，未裝修粗糙的空間，和她作品如〈大蜘蛛〉（Spider）的神秘黑暗，異常吻合。諾曼（Bruce Nauman）在地下室，巨大的銀幕放映不同的影片，而波依斯（Joseph Beuys）則有一角落展現他當年表演的現場及一些紀錄和照片；史密斯（Robert Smithson）的泥土、砂礫、破鏡片也佔有一隅。札德（Donald Judd）常抱怨沒有美術館能長期展現最好藝術家的足夠份量作品，現在他可如願，不同時期的作品呈列在巨大的廳堂，旁的Gehard Richter則特別為這場地製作幾片紀念碑似的灰色玻璃作品，似繪畫又似雕塑，反射及反映象徵藝術的「窗」「鏡」雙面。

黑哲（Michael Heizer）的〈北東南西〉（North, East, South, West）也在，幾個幾何形的洞挖入水泥地下20呎，用鋼鐵造成圓錐、楔形及雙方形等不同的形狀。因安全理由有一玻璃牆隔開，怕觀者太近而摔入不同形的洞內，還有法文（Dan Flavin）的霓虹燈管，拉維特（Sol Lewitt）等人的作品。

這真是一藝術和建築最美妙的結合，顯見所有的金錢都用在把建築簡單化，不干擾藝術作品的呈現，真是所有美術館的一個最好典範！

意念

畫友大衛從邁阿密來紐約，和吉（Jay）相偕到雀爾喜（Chelsea）逛畫廊，兩三個鐘頭下來，走了三、四十家，事後想哪個展出較喜歡或印象深刻，常常是一片茫然，得再努力地回想或回溯，這次倒是很快地覺得高古軒（Gagosian）畫廊構頓（Douglas Gordon）的「裝死」（Play Dead）最突出，也最成功。這是件錄影（Video）作品，在寬廣巨大的畫廊用低鏡頭拍攝一隻或站或臥的小象，有時近拍有時遠照，近拍時只見四條腿或局部的肚子及極為明顯的皺皮，象時而站起時而躺下，鏡頭移動緩慢，配上音樂，由巨大的雙錄像銀幕在畫廊展現，相同空間出現在銀幕內外，傳統美學的基本因子要素不由然地渲泄而出，雖是用最新的媒材，而最簡單的一隻小象，但由於他成功地抓拿及角度，居然讓你直接感受不論是文藝復興或18、19世紀的美學基架，使人悚慄而感動！我一直認為好的作品不論媒材內容，其美學要素都會上承歷史，不管你多腥膻或弔詭，如沒有那傳承，常只是一時的時髦或喧鬧，不可能持久！

在第一場所（Location one）見到俊廷、瑞容，後來相聚中談及藝術上的意念如何出現，如何抓取及記錄，他陳述台北當代藝術館的裝置作品，追求及呈現讓人失去現實時空的銜接，而產生的昏眩之感，居然和我想在視覺上經由肌理及寫實抽象形象，來捉拿的迷惑（Puzzling）及眩惑（Dazzling）的眩象有某些相近之處。做藝術品和做藝術截然不同，是兩個不同的層次，藝術的精神性要有object 來呈現，可以用繪畫、雕塑、攝影、錄像、裝置、電腦，經由這些不同媒材的內容，傳遞出其思想精神性，而最重要也在此。我個人對藝術有一純粹且聯繫傳統美學的追求——即想在抽象及寫實的邊界，在畫面呈現美術史上沒有人走的一條險窄之路，藉由牆及影，用色彩縱橫的構圖、對角的連貫，以及肌理的加強營造來表達。

到古根漢看巴尼（Mattew Barney）的大展，四年前《紐約時報》的首席藝評家基門曼（Michael Kimmelman）說巴尼是他年代中最重要的美國藝術家，現才三十六歲，展出如敘述詩般的〈睪肌週期〉（Cremaster Cycle，1994-2003），是包含了五段故事性的影片，同時用攝影雕刻及裝置陳列於全館之中。睪肌（Cremaster）是一塊在男性體內控制睪丸收縮的肌肉，凍寒時會把睪丸提升至體內，而在舒適的情況下再把它下降；由五個不同電影組成的〈睪肌週期〉，全觀念始於當胚胎在子宮時，睪丸形成下降而確定有男嬰，或卵巢昇起而決定女嬰之前，有一短暫的性別自由時段，這自由的

窗口就是巴尼創作的精粹——那無止境的掙扎來保有未確定性及自由，在那張力的瞬間，當人類還不是性別的奴隸而全世界正自由的展開。生物學、神話、地質學、個人歷史、建築及不同時段藝術及電影的影響，建構成巴尼混雜的心志，整個七個鐘頭的影片以影像為主，對話不超過十二句；令人不知所措，使人迷惑，超越在所有怪異之上（Bewildering, Bewitching, Above Allstrange）是紐約時報的標題，而評論家對他的評語也不外：謎樣的、奢華的、才氣橫溢的、體能的、愚蠢的、讓人厭煩的、性主導的等等，不同於好萊塢的影片，觀者不可能從他作品中得到持續的故事或結果，巴尼像再生的巫師，他的藝術有夢幻般超世俗的清澈，在恍惚夢境之中，你的想像力可以自由飛馳，由平淡現實而變成曖昧的真理可以浮現，任何物件都有表徵符號，而任何行動都有道德良心指標，所有事件都似有關聯，過去與未來變成現在，沒有開始或結果；他的作品詭異而謎幻難懂，卻引來巨大好奇的觀眾，而西方文化歷史的影響及男性的奇情幻想都在其中。大概人內心都有一夢幻超現實的空間，這讓很多藝術上不合邏輯的玄思夢影，得以探觸個人靈魂深處的某個角落，因而銜接感動！

雙峰／馬諦斯與畢卡索

從台灣回紐約，在報紙及雜誌上看到的都是馬諦斯、畢卡索合展的報導，且在措辭上大力鼓吹這展覽，謂最好不要錯失這展出，因這樣的機會不會很快再有，這展是由倫敦及巴黎巡迴過來，而且造成必看「Must see」的風潮，MOMA現今暫時搬到皇后區，紐約客非常地驕傲，覺得離開曼哈頓就沒文化可言，這回媒體的大力推動，想要改變或矯正這心態有關。

馬諦斯和畢卡索從1906年他們第一次在巴黎相會，到1954年馬去世為止，近五十年的時間是朋友也是競爭的對手；他們個性的不同如白天、黑夜；馬保守拘謹，畢則熱情而不羈，藝術史家也常對照他們的作品——馬是色彩華麗豐富且協調畫面的製造者，而畢則為比較觀念性的畫家，他強調形線多於色彩，也在畫面上呈現焦躁多於寧靜。有次馬諦斯說：一張作品當如一位身心疲累生意人的扶手座椅，而畢卡索則說：一件好作品當如剃刀般讓人毛髮悚然。畢是線的大師，而馬則為色彩的巨匠，如沒有彼此的刺激及競爭，他們可能太舒適於自己的天賦，而沒法做更透徹的發展及延伸。

皇后區 (Queens) 分館的展場比原館小很多，但專業而清爽宜人，牆面雪白，天花板則塗成黑色。一百四十件作品依年代及彼此的影響而相互陳列，可看出不同時段他們作品間短期或長期的跳躍式互動，及走的不同路線和心路歷程。馬是野獸派的健將，而畢則為立體派及超現實派的大師，從1909年到第一次大戰結束，立體派畫風在兩位的作品中彼此對談而影響，在立體派誕生初期，前衛藝評家公開貶馬而譽畢，但看1914年馬的〈金魚和彩盤〉（Goldfish and Palette），它的大膽幾何切割及分解，更勝於畢的立體派畫作而直接影響他1915年的〈Harlequin〉（丑角），而早些的作品在人像上彼此都把面容的表情細節刪減，而畫成面具般不露任何感情。一次大戰時由於畢卡索保有西班牙國籍，而四十四歲的馬諦斯則為軍方所拒，故他們都沒上戰場而留在巴黎，此時彼此在畫作上的互動非常密切，由這時期以畫家及模特兒為題材之作品可見一斑；到了1920年他們開始分道揚鑣，畢和蘇聯的巴蕾舞者結婚，且搬到時髦的巴黎市中心，而馬則移到南法的尼斯；後超現實主義開始主導畫壇，一些畫家及藝評家甚至譴責馬，謂Wild Beast（野獸）已變成一隻馴良的Kitten（小貓），但兩人間的藝術對話則繼續且走向新的方向。展場上有張馬1925-1926年的作品〈花幔前之裝飾人體〉〈Decorative Figure on an Ornamental Background〉地毯是中東的花色，但背景的花布及鏡子則為歐洲式，簡樸、抽象不合邏輯且具三度空

間如雕塑般的雄性女裸像，坐在華奢、高裝飾性而不協調的平塗室內，當時在巴黎展出時，造成評論的騷動，畢不可能沒看到這作品，而在1927年用〈扶椅裡之女人〉〈Woman in an Armchair〉來回應，也是一裝飾性畸型原始的女體，畫在強硬而線條分明的顏色上，右下角則有花布裝飾的形樣來暗示馬的影響。和年輕女友Maris-Therese Walter的愛情，畢卡索扭曲的裸女，由誇張的獸性變成較為軟調後，畫了一組被稱為「Matissean」的作品——顏色亮麗柔和，而女體則性感豐滿，如1932年的〈Nude in a Black Armchair〉。有回馬曾言畢是——Bandit（強盜），其實到這程度，就如 Eliot（艾略特）的格言：「一位成熟的藝術家不模仿，他們偷。」馬晚年因病體，而發展出的剪紙（Cutout），也在畢1961至1962年做的一系列折疊鐵皮雕塑看出痕跡。走完全程，真如吃了頓豐盛的視覺精神華宴，內心填滿了充實之感。20世紀初的兩位大師，實在值得一讀再讀！

馬諦斯（左排）與畢卡索（右排）三組畫作的對照，可比較大師風采。

卡夫卡及其他

從歐洲回美，正好第五大道92街的猶太美術館有卡夫卡和布拉格特展（The City of K: Franz Kafka and Prague），卡夫卡在布拉格出生，四十一年的生命絕大部分在這城市度過，這裡是他生活的舞台，在真實和想像糾纏中，這城市造就了卡夫卡，也顯露了他小說中的各種細節。此展覽用原稿、照片、書信和早期出版的書籍來呈現卡夫卡和布拉格的關係。這中間顯露出兩種彼此獨立但交互影響的聲音，一為卡夫卡的故事小說，另一為他的信件日誌，以及朋友們對他的回憶。我們從這些文件得知這受苦之心靈，卻對自我心理生理的苦惱有全然科學性的記載及描述：我們知他想從他威壓的父親處逃離，在愛人之中焦慮於是否進入婚姻的枷鎖，在工作上則掙扎於勞工意外保險公司的官僚制度，而人格上則在猶太教徒及藝術家之間彼此愛憎衝突。

一進入展廳，就被噪音突襲，在卡夫卡家中這是最煩惱他的事，他甚至寫在《喧鬧》（Hullabaloo）這故事中——抱怨他父親睡袍拖在地板上的聲音如何苦惱著他。這展覽的噪音其實是聲效，包括一些恐怖的音樂、流水之聲及一嚴肅的男聲，重複講一些帶有德國腔調的話語。視覺上則用全然的黑色、白色及灰色，用很多石塊、資料櫃及錄像放映來呈現當年布拉格的景象，及他在官僚體制工作的情況。由這些裝置及照片，我們可以大約感知1883年布拉格這城市由三種不同的文化：捷克、德國及德語猶太人共同混雜，而協調共處之地。裝置在展示上流行已有不少時日，展出只是平面

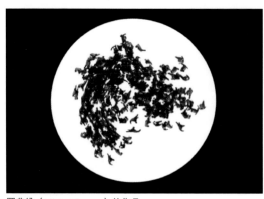

羅弗納（Michal Rovner）的作品

的呈現，似乎過於守舊，故雖是作家及他生長城市的特展，策展人用極多的裝置來呈現，實有過於趨向流行之感，策展人印蘇亞（Insua）在被訪問之中也承認，自己較適於作一個影片的導演而非美術館的策展人！但整個展覽對了解卡夫卡及其作品，當有很大的助益。

惠特尼美術館有密契（Joan Mitchel）及羅弗納（Michal Rovner）兩位女性藝術家的展出。密契1926年生於美國，1992年逝世於法國，在1974年之後很少在美國主要美術館展出，這次則挑選了她一生不同時期的作品，從早期到她去世之前，可謂一重要

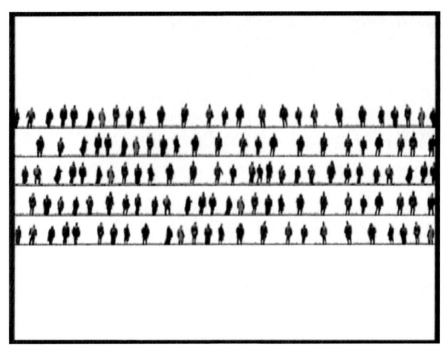

羅弗納（Michal Rovner）的作品

的回顧大展。五十九件作品展現密契當年由男性主導的抽象表現主義潮流中的掙扎，及藝術上獨特的自我成長及圓熟，從她較少為人知的巨幅雄偉的雙拼、三拼、四拼作品，可看出她的功力及特色，由這展覽實可讓我們重新評估及再提升她在美國抽象畫家中的地位。她真是一位顏色及筆觸的大師，站在她的畫作前，感受那鬆、疏、緩、急、濃、輕、厚、薄，音樂的律動就在耳邊腦際響起，兩腳立在畫前無法動彈，左看右看不忍離去，而那看到好作品的特有焦躁感也油然而生。

羅弗納是中年藝術家，這是她首次美術館大展，用攝影、錄像、單張版畫及影片來呈現精神性的超越及改變，她開始於拍攝一設計好的影像或情節，例如一年輕的男孩浮在死海之上或一大群空中掠過的飛鳥，然後在暗房中解析其鮮明度，根本地改變其形像或加上表現似的色彩。像很多的當代藝術家，羅弗納試想進入真實及虛構的界線，利用純視覺性及故事性之間的曖昧，來探究隱喻的可能性。很多模糊不清的影像其實是有明顯的人間性，並複雜多樣，也感覺在行動之中，這是她最有力的作品。

整個展覽有可預期的滑巧及娛樂效果，並充滿象徵性，感覺上也特地蓄意迎合現今流行的裝置表現形式，只有形式而沒內涵，但四十五歲還算年輕，可能更強有力的作品還未出現呢！

紐約文化的創傷

由於遊客銳減、慈善捐獻緊縮、市政府文化經費預算削少，使得紐約兩千個藝術機構面臨自1970年經濟危機後，最嚴重的一次挑戰；那影響，不論大小，已在整個城市蔓延開來。

古根漢美術館及佩陪公共劇院（Joseph Papp Public Theater）宣佈辭掉20%的員工。才開張的古根漢拉斯維加斯分館，由於九一一事件，參館人數比預期減少很多；而紐約本館去年夏天在頂峰期一星期有兩萬六千人參觀，現在減少了一半。再加上安全、保險及交通費用反倒增多，所以除了裁員，還把來年的展覽減少或延期。惠特尼美術館也在感恩節之後，宣佈辭去部分員工及削減展出。每年到耶誕季節，很多機構都寄出信件要求可抵稅的慈善捐款，今年惠特尼還特別由藝術家克羅斯（Chuck Close）出面寫了言情並茂之信，要求每人捐獻兩千五百元；而我今年春夏參與亞裔女藝術家聯展的翰默美術館（Hammond Museum），也來信要求捐款；其他大大小小的非營利文化機構還有很多，如在我住家旁的藝術空間（Artist Space）、素描中心（Drawing Center），及亞美藝術協會、不同的私人表演團體等等。由展望都市中心（Center for an Urban Future）的調查報告顯示，非營利的藝術機構正進入三十年來最艱難的時期，他們督促新當選的紐約市長要把藝術當成重建紐約的重心之一。

大都會美術館的觀眾也減少 20-30％，從市政府15％的刪除，意謂失掉了三百五十萬美元，而由於門票、餐館、紀念品銷售及停車費的減少，每個星期已損失十至二十萬元的進帳。在下城的藝術團體則受傷更重，如在翠貝卡的跳蚤戲院（Flea Theater）平常有90％的滿座率，在此之後幾個星期只有5％，到現在只爬升至20％。數個下城的戲院及商業機構組成一個紐約下城「Downtown N. Y. C.」的活動，期盼鼓勵人們到下城來，謂：下城不危險，有很多時髦事件發生，可能有些味道不好，但進出容易，而折扣的整套行程包裝：旅館、百老匯表演、外餐、觀光遊覽，甚至停車，比比皆是。

講文化，離開不了政治及經濟，其實九一一事件，讓人深思的是經濟可以全球化，為何政治上的暴力不可？最令人驚奇的應該是紐約居然免除了這種恐怖暴力這麼久呢！阿拉伯國家和美國的恩怨和以色列息息相關，他們認為1967年六日戰爭，以色列掠奪了加薩地區和高蘭高地不還，是美國祖護以色列的結果。1993年美軍進駐沙烏地阿拉伯，被回教激進分子渲染為對真主的極大猥瀆，近日以色列和巴勒斯坦的爭執越

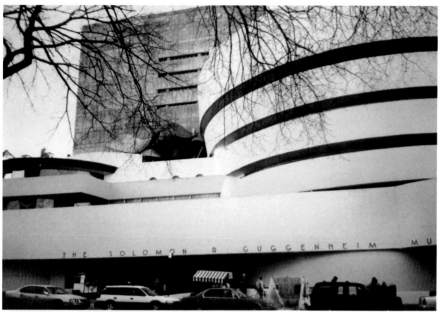

紐約古根漢美術館外觀（上圖＊） 大都會美術館外觀（下圖＊）

演越烈。21世紀面臨的恐怖活動，血債血還，對嗎？仇恨沒完沒了，幾個世代繼續下去，大家生活在暴力恐懼陰影之下，生活無法正常，更別提文化水平的提升了。果真如此，那將是全人類最大的悲傷了！

九──一後的「傑克梅第」及
「巴西／身體及心靈」大展

老同學燕卿教授來美旅遊，脫團留在我處四天，陪著她在畫廊美術館間逛。現代美術館正有傑克梅第的特展，把他一生的畫歷編年陳列，可以看到他藝術的整個發展過程（1919-1965）：早期巴黎時期（1918-1927），到1927年的抽象表現，1928到34年的超現實，1934至45年之間開始他自我風格的追尋，到二次大戰後回巴黎風格的形成及成熟。他最為人知的拉長、變形、脆弱的人體，表現出20世紀人類生活的焦慮及疏離，用黏土及塑料捏、搓、鑿、刨，造成生動且充滿觸感的表面，然後再塑成銅雕。這一系列作品是1940後期在他狹窄擁擠的巴黎畫室產生，此時的歐洲還呻吟在二次大戰的毀壞蹂躪之中。沙特在他1948年紐約首次回顧展（在Pierre Matisse畫廊）的目錄中，提到他作品和存在主義的關聯。傑克梅第認為自己是寫實者，表現他所見的外貌及他所認知的真實，他描繪我的視像（rendering my vision）的態度，讓他在1949-65年間又重回到人體模特兒的描繪，企圖從傳統學院的規律中找出新的方向。

古根漢美術館有「巴西：身體及心靈」（Brazil: Body and Soul）特展，和燕卿去時還在佈展，後來和凱麗再去，已經開幕一個多星期，居然在古根漢圓形主廳五、六層高的鍍金祭壇，還沒完工。整個美術館為這展出塗成黑色，關掉大部分的燈，除了在藝術品上的射燈及照在天花板上的投射燈，整個建築內部如在覆滿樹影的雨林之中。1780年的巨大金色祭壇，幾乎觸到古根漢的頂部，但因九一一事件導致運送遲緩，故還需數星期才能完工。巴西幅員超過美國，而其文化也顯示了多重的刺激及發展了複雜的風貌：在和歐洲接觸的1500年以前，海岸及內陸的土著已發展出用羽毛、布料及纖維創造出自我裝飾的形式；葡萄牙殖民巴西至1822年，帶來的宗教繪畫、雕塑及建築，很快就和這亞熱帶區域特性結合，17-19世紀的巴洛克風格及19世紀前期的洛可可風格，都可在很多教堂、雕塑、建築及室內設計中見到。這展出以巴洛克及現代為兩大主軸，但也覆蓋了後來其他歐洲地區及東亞移民，這些增加的元素織成巴西社會特殊的面貌，其中還包括16世紀從非洲輸入的奴隸，非洲巴西（Afro-Brazilian）藝術的加入，使這展覽除殖民時期及現代時期外，有更豐富及意義的組成。

要展出一國文化，尤其有四百多年之久，真是一個大的課題；有人批評此展主要是為推動古根漢巴西分館的設立，但在九一一之後，整個經濟對美術館未來的發展還是未知，但可以確定這樣的大展短期內當難再見。

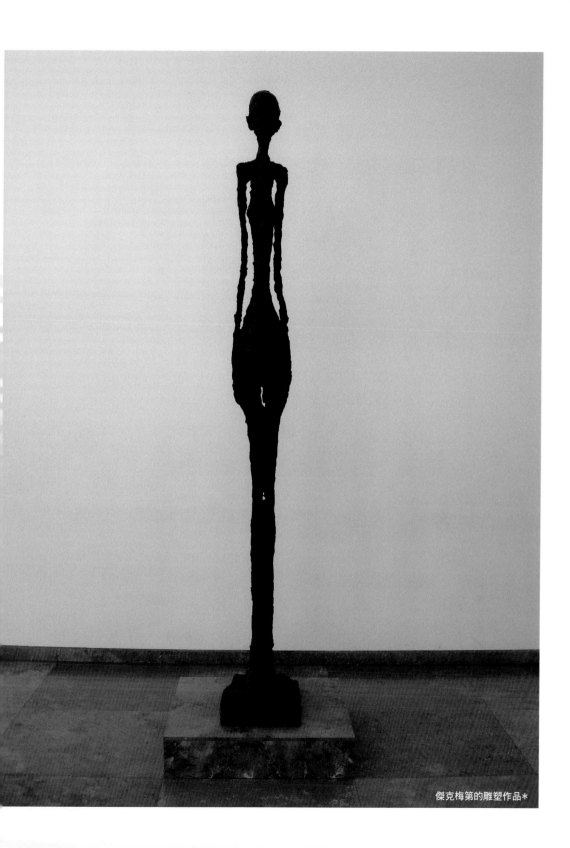

傑克梅第的雕塑作品*

藝術的持續與張力

東尼・歐斯勒（Tony Oursler）的作品

二十多年來，伍迪・艾倫幾乎平均每年導一部新戲，最近看了他的新片「玉蠍子的詛咒」（The Curse of the Jade Scorpion）走出戲院，真有悵然若失之感。當年看他的安妮・霍爾（Annie Hall, 1977）、曼哈頓（Manhattan, 1979）、漢娜姐妹（Hannah and Her Sisters, 1986），那種看後的充實、滿足、喜悅及焦躁，這次全無，佩服更不用說了！只覺全戲單薄，甚至還有些微造作，「玉」片演40年代偵探故事，服裝造景無所不用其極的講究及精準，但戲肉平淡，他最拿手旳男女主角間伶牙俐齒的對話，也沒早期作品來得犀利、幽默及恰到好處，甚至很多情節都可預見，失去它的驚奇及張力。

就如蘿麗・安得生（Laurie Anderson）的作品，當年新鮮且清純，利用電腦科技使聲音重疊、反覆及變聲，讓人耳目一新，而內容的生活化也親切及自然；前年回台灣前到BAM（Brooklyn Academy of Music）看她的新作發表，聲光音效更前衛豐富，但除光色刺激外已失其原本的清新及力度，所有包裝的華麗及多彩，更突顯出其內涵的薄弱貧瘠。9月下旬她將在紐約城中心會館（Town Hall）做兩場演出，成效如何只有看後才知了！

藝術創造的艱難，就在需要不斷地超越自我、不斷創新。要維持這持續的衝力及張力真是最大的挑戰，也是最最困難之處。我常告訴學生：「生或澀都不是問題，滑或巧才是大敵。」一再重複自己而不自覺地落入熟之境界，那真是創作上的一種危機！

今年6月在季節結束前到芭芭拉・葛雷史東（Barbara Gladstone）畫廊看了雪琳・納歇特（Shirin Neshat）的新作：〈狂迷的（Possessed）脈搏（Pulse）及推移（Passage）〉，探討的還是女性在當今伊斯蘭世界裡社會、政治及心理的各層風貌，但我個人還是較喜

歡她1998年的〈喧囂〉（Turbulent）及1999年的〈狂喜〉（Rapture）。

東尼‧歐斯勒（Tony Oursler）的新作，加上天線及塑膠片，由錄影機中光線的反射及折射，造成不同層次的光影及線條，倒是一個新的方向；但原本布偶的喃喃囈語，眼球一眨一眨中透露了無限的天機及詢問，還是他最強有力的代表作。

紐約藝壇機制較健全完整，縱然市場可以有人為炒作，也可以有財閥和大美術館掛鉤，但評論是獨立的，尤其是在各重要報章雜誌的藝評人，真是一言九鼎，且其藝術良心是自立於各門派利益之外！而紐約觀眾的眼睛更是雪亮，真是騙不過處處的行家。現今秋季又到，文化的各種戲碼即將上場，每個人都摩拳擦掌，準備好好抓住自己出線的機會，我又預訂了多場BAM的特價票，其中德裔編舞家畢娜‧鮑許（Pina Bausch）又有作品發表，真是拭目以待！

歷史上所有的藝術家都會面臨突破自我的問題，如有次發表不受好評，捲土重來者有之，鹹魚不可翻身者更多；看到西班牙雕塑家尚‧穆紐茲（Juan Muńoz）在《紐約時報》上的訃文：四十八歲，心臟病突發。引起藝壇的震驚，不僅是因為他還年輕，又正當事業的巔峰：且今年才在倫敦泰德現代美術館有個大型的裝置藝術展，而10月又將在華盛頓的赫希宏美術館有個大型回顧展……你說，幸或不幸呢？

尚‧穆紐茲作品

訴求

黑人女藝術家卡斯（Renee Cox）的作品

每開一張畫，都得慎重考慮，因費時太長，小畫一個月大約可成，大畫就非三、四個月莫屬，一點也少不了！紐約的3月份是亞洲月：國際亞洲藝術博覽會、紐約太平洋亞洲展、佳士得、蘇富比的東方文物春拍，於是乎來了很多朋友；朋友走後，又忙著在住處做些小的改修，終於一切都安靜下來。想開大畫，畫布也早已做好，一直拖著，翻著到各地旅遊拍來的幻燈片，東排西選，左看右看。

住在三樓的黑人女藝術家卡斯（Renee Cox）的作品以族裔性別為訴求，以歷史上有名的偶像為對象，用不同的膚色或男女裸裎的攝影作品，來顛覆長久以來的因襲俗成，近年在各種大展偶有機會展出。今年年初因一件作品〈哇！媽媽的最後晚餐〉（Yo Mama's Last Supper）在布魯克林美術館展出，自己全裸上陣，扮演黑人女性基督，招到紐約市長吉倪阿尼（Rudy Giuliani）的大力撻罰，而市長新組的道德端正委員團也為此提出爭議。故所有媒體都來訪問她，兩個多星期裡每天都有她的報導，不是報章頭條，就是電視訪問，連她的白人法國銀行家先生都訝異非常。回來後有次在樓梯碰見，我謂在台灣一年，才有《遠見》一雜誌的封面及報導，她笑說：你需要紐約市長的幫忙。沒多久他們收到相當嚴重的威脅信件，要所有住在這棟房子的人進出小心，切記關緊大門，向CIA、FBI報案云云。

整件事沒有兩年前英國當代藝術「羶色腥」（Sensation）的展出來得轟動及拖得長久，布魯克林美術館還和市長相互訴訟，因市長要停止對美術館的經費支持，理由是展出作品中有件非洲藝術家的〈聖母瑪琍亞〉用的媒材有大象的糞便，同時背景有些拼貼是一些色情的裸照，這是對宗教的褻瀆；而美術館拿市政府納稅人的錢，該受市府的評議及制裁。結果以美國憲法中的第一條修正案言論自由、發表自由而勝訴。

紐約客通常非常自大驕傲，市區以外的展覽很少參加，沒料到這些報導及喧鬧弄得到布魯克林的地鐵爆滿，而美術館前大排長龍，門票收入激增，真是因禍得福。卡斯的事件幫助她簽下了一高檔的所謂藍籌股米勒畫廊（Robert Miller Gallery）。在《紐約雜誌》的小標題：〈上空媽媽變大〉（Topless Mama Makes It Big），謂如果想在藝術圈內變大，試著讓吉倪阿尼惱火即可。

伊朗居美的錄影藝術家納歇特（Shirin Neshat）的作品

我想從另一角度來看一些女性藝術家及當今的藝壇：流行的時尚是顛覆，以女性來陳述女性的被壓抑、掙扎及不平，當然較有說服力。伊朗居美的錄影藝術家納歇特（Shirin Neshat）也是大談伊斯蘭世界男女之不平，但卡斯或納歇特她們都在男人的羽翼呵護之下，過的是中上層社會的生活，在藝術策略上較趨於時尚，於是乎機會就比較多；但有很多女性藝術家在男性藝術家的陰影之下，她們苦苦掙扎，支持先生畫業，並養家帶小孩，擠剩的精力才留給自己創造，但作品並不以自己的經歷為訴求，結果呢？

有人訴求公諸於世，總比沒人出聲好，且活在現今可以接受各種聲音的世代，也較以前幸運太多。

凡人的「工作場域」

回美沒幾天，快快又加入了原來的健身房。一年不見大致一樣，就是增加了不少新的各型跑步機，倒是見到不少亞裔面孔。

平時人少，但一到下班時段，那滿滿的熱愛健身人士佔據每個機器，你可以在此徹底的感受美式的文化：年輕、活力及激進，還有直接、樂觀及膚淺。每個人都戴著耳機，注視著各自的螢幕，跑的跑、騎的騎、跳的跳，彼此也不言語，震天價響，體臭

紐約現代美術館展出的「工作場域」

橫飛，在男女分開的浴室內，有蒸汽房、三溫暖，那更是玉體橫陳，誰也不理誰。現代人的城市生活，遠離自然環境，由機器來協助運動，實在說來頂不衛生，但多少人能有福氣在森林中慢跑、溪川中游泳，不在度假時間，而是每天的日常生活？美國人真把運動當成生活中的一部分，再緊湊的生活步調中，也要排上運動這一項目。

紐約現代美術館正有「工作場域」（Workspheres）主題的展出，「工作場域」這展覽確認：將來我們的工作決定我們的生活，我們的生活能塑造我們工作的形貌。這展出也強調「設計」（Design）在解決未來生活及環境所扮演的重要角色。設計可以調節人類及科技、潤滑人類生活因科技帶來的改變，美術館特別由全世界請來六組人員，為這展出做不同設計的呈現。隱私、個性、視效及身心的舒適是每個設計者、製造商及販賣者最大的考量，而未來的工作環境將是可以平衡工作及家庭，能吸引、保持及刺激每個工作的員工，這場所能提供更多的交流、自由、靈感及更多的機會來互相刺激，找出更好的方法來彼此合作。

美國在一百三十個百萬人口中有十二個百萬人口可以放入「彈性上班模式」（Workers with alternative arrangements）的範疇，而遊牧式的工作者更是處處可見：

藝術漂流文集

在汽車、旅行車裡、旅館房間內，或飛機中商務或經濟艙的座位上，各種場合的大廳、博覽會或交易商會上，甚至陌生人的辦公室裡。他們共同需要的就是手提電腦、電話及組織機，且他們都需尋找對的插頭來一再充電，把他們要展現的事物有效地在不同的場合呈現解說，並且和主辦公室直接聯繫。而在家工作，不僅可以較健康的平衡私人及職業生活，節省通勤時間，其他方面的消費也相對降低，同時提升對公司的忠誠度及更有效的生產力。

Workspheres主題展場一景

從更大的角度來看，每個人花較多的時間在家工作，可以增進社區的活力及安全度，減少交通帶來的空氣污染及節約能源……於是乎你可以看到很多為各種不同需求，或未來工作趨勢、新導向所設計的各種機器，以及營造的工作場域。

不論如何，人類的生活是越來越往平衡來追求，難怪所有的健身房都有連鎖店，而每個人也不斷追尋經過一番操練後身心的清爽及舒適。

人生很多不由自主
珍惜當下每一刻

世事多變難料，年紀愈大愈感受其無常。怎知會有九一一世貿驚爆，才離我住處兩站遠；又怎料三年後，自己房屋傾斜被迫撤離，從住了近三十年的紐約遷往香港，下一步如何？到哪？連自己都不知道！這種不確定、沒法自我掌控的感覺當然不好，可是又能如何呢？！地球照舊運轉，日落日出冬去春來，孩童長大、老人衰殁……故學習對一切以平常心待之，享受現時擁有的，珍惜當下每一刻。

玻璃藝術

浸大視覺藝術院開了吹鑄玻璃的新課，經由「琉園」王俠軍的引見，請了還在澳洲讀博士的王鈴蓁來任教，正巧星期三六我沒課，加上選修的學生不多，故有機會加入學習，初探玻璃藝術的面目。開玻璃課須有特定的設備，學校花了不少錢來裝置，號稱大陸、香港學府中的第一家。在此還是新的學科，故引來很多報章媒體的興趣及注目。

一上課就驚嚇於它的炙熱高溫，因不熟練動作慢，用吹管沾玻璃膏時馬上感受到那1100百多度的熱浪，鮮橙紅色稠黏狀的玻璃膏是這工作的靈魂，用吹管沾取需轉360度，除需全部角度覆著外，鐵管要隨時保持旋轉以維持中心，否則玻璃膏會流到地上或歪一邊，旋轉旋轉再旋轉，這是保持中心的不二法門。鐵管加上玻璃膏著實不輕，故要先適應其重量，這對我是難度最大的一點，而快慢輕重緩急穩實決定你玻璃的塑形，初學不易控制，做出來的形都歪七扭八，我們美其名為有機型。吹泡亦是如此，不能使勁用力而需恰到好處，溫度軟度及平衡中心都在考量之內，一項不足，你吹到面紅耳赤都不起作用，有多少經驗在這些地方一看可知。再來的整形、著色、夾頸、平底、架橋，架橋粘接、點水分離等等，這真是一門包含很多技巧的藝術。

好不容易把作品完成，還得把它放入徐冷爐，不經徐冷的過程作品會爆裂，而在這之前任何步驟都有意外的可能。有次我做了個白底花色的杯子，一切順利且每個人均

讚其美麗，誰知在點水分離時因太靠近杯底，等從徐冷爐拿出時才知底有裂痕。研磨冷工是玻璃製作技巧中收尾的部分，大體可分粗磨、細磨及拋光，因所有工作都得透過鐵管操作，故有一接觸的斷裂面，作品經徐冷出爐後需經一連串的研磨才能完成，但噴砂刻花也可獨立成一門專業技術及藝術。

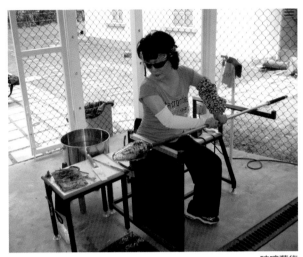

玻璃藝術

「玻璃」是我們既熟悉又陌生的媒材，日常生活很多用品都是玻璃做的，如玻璃窗、玻璃杯瓶罐，科學上用的望遠鏡、顯微鏡等，建築以玻璃為建材的也很多，依用途可分為平板玻璃、容器玻璃、光學玻璃、醫藥用玻璃、電器玻璃（玻璃燈管、燈泡）、玻璃纖維等，在材質上又可分成鉛玻璃〔水晶玻璃〕、鈉玻璃〔平板玻璃、玻璃杯盤〕及鉀玻璃〔光學玻璃〕。它是一種「液態固體」，多數液體在冷卻達一定溫度會凝固成結晶，但玻璃不會，它逐漸增加黏稠性而成堅硬的固體，若再加熱則又會逐漸軟化成液體，由此特性可以返復進出加熱爐（Glory Hole），用不同的溫度、軟度來塑各種不同的形。

國人對玻璃做為藝術的媒材較陌生，不像陶瓷是中國文化的一部分，廣為人熟悉與了解，從事的人口也較多。由於許多現實因素如玻璃材料較陶瓷昂貴且多需進口，技術上也需較長時間的練習，設備也比陶瓷為多，故入門的門檻相對較高。

不錯，玻璃顏色炫麗，色彩深淺有緻，透明與雅色並居，是一與光線色彩溫度共舞的媒材，剛柔並濟，冷熱共生，集實用美觀科學藝術於一身，大有展拓空間，但在學會所有技巧之前，練好臂力對我來說是首要之務！

美國之行

回　到久違的紐約，到處是新建或動工中的大廈，我的住處依舊傾斜，還罩上黑網以免鑄鐵脫落傷到行人，而法律訴訟正火熱進行，我特地回來和對方律師們對質，但到底何時才可結審也未可知，既無法賤賣脫身，只好走一步是一步了！

　　到雀爾喜（Chelsea）及上城的各畫廊看看，雖已近暑期尾聲仍有不少精彩的展出：賽拉（Richard Serra）在高古軒（Gagosian）畫廊展出的新作牆面較低，但肌理及色澤則更為豐富及濃重；史密斯（Tony Smith）大形黑色極限結構是典型的6、70年代風格，要到相當的名氣及地位才可能有大畫商來支持這麼巨大的製作；塔皮耶斯（Tapies）如他一貫的風格，還是有很多不同的材質及肌理；在格門畫廊（Marian Goodman）看到英年早逝的穆紐茲（Juan Munoz），朱德群在曼波蘿畫廊（Marlborough）的個展全部賣光，很多大幅新作真是寶刀未老；替頓（Jack Tilton）畫廊搬到上城，展出「江湖」當代中國藝術特展，一進門就看到向京的大裸女，在公寓建築的畫廊內撐開雙腿頂天立地；侯哲（Jenny Holzer）有不同的平面展出，但仍是以文件字體記錄為主；看到久不見的卡把卡夫（Kabakov）、裴倪克（A.R.Penck）、寇朵（George Condo）等80年代當紅大師的新作，早輩的藝術家有杜庫寧（Willem de Kooning）的素描及杜布菲（Dubuffet / Basquiat）在佩斯（Pace）的聯展；薩哈·哈蒂（Zaha Hadid）在古根漢美術館有三十年的回顧大展，她為台中設計的古根漢分館模型也在展出中；大都會美術館屋頂有蔡國強的裝置，同時有渥克（Kara Walker）的剪紙拼貼及悟門（Betty Woodman）的裝置陶瓷。那天知道母親驟逝的消息不敢細想，把自己丟在三個美術館裡，用藝術的盛宴來麻醉自己……

　　不是才說情況穩定嗎？媽一輩子辛勞艱苦，跟老爸生養了七個小孩，小時候住在南部鄉下，為幫忙家計，餵飽眾多大小人口，除照顧內外上下，還忙著種菜養雞鴨鵝羊，被鄰居笑為動物園。她為人內向勤儉而且單純，總有辦法化繁為儉化憂為樂；後父親因癌症來美就醫，她隨侍於側，父親走後在子女懇留下終於選擇加州長居。美國無異是兒童天堂老人地獄，幸存五位子女各據世界一方，還好有少蘭大姊在旁相陪照顧，讓她在美西渡過寧靜平和的晚年。沒見到最後一面，想到就覺心痛及遺憾，家祭那日見到母親身著紫紅外衣，容顏安祥，我用隨身攜帶的眉筆粉撲為她整妝，握著她冰冷的手，壓抑的淚水不禁潰堤……　由加州再回紐約，除了看現代美術館「達達」特展外，都忙著進出律師樓，哇！居然有十個律師和我對質，雖我方律師已在事前為

我的住處依舊傾斜，還罩上黑網以免鏽鐵脫落傷到行人

我做了半天的準備，對方發問的細瑣無聊還是讓我憤怒及沮喪，我的結論是美國整個法律制度有問題，浪費大家的財力智力，平白讓那些平庸律師們大撈油水！

這麼多事故的美國之行，在向京目錄中無意看到幾句話，正吻合自己的遭遇及心境：「歲月像把利劍，把我們從生的無奈中推向必然面臨的那一刻，它刺痛著我們，使我們不斷跑向未知的前方……」

香港和九龍

九龍風景

在火炭半山上，經由落地長窗望向沙田聳直的建築群及環繞的遠近諸山，真有夢幻不實之感！尤其在夜幕低垂各色燈光逐漸亮起時，直嘆人生路何其特異！幾個月前還在紐約蘇荷區的貨倉，接著在台北新店大坪林二十二層的高樓住了兩個月，如今在香港九龍半島的一隅，命運推著你，想避都不可能，下一步到哪都未知呢！

　　來到香港碰到雨季，整個城市就是潮潮濕濕、黏黏答答，到哪都得帶傘，好不容易天晴了等會可能又傾盆；我在七樓看山嵐的變化，這秒鐘全部灰濛一片分不出何處是山何處是建築，一會兒山形逐漸清晰，遠近建築物的輪廓顯現出來，下一秒山的墨色有了，青天白雲也來了，沒料下一分鐘又變成一片灰白迷霧。在大陸型穩定氣候的北美洲住了近三十年，忽親臨亞熱帶的港島，對天雲嵐氣變化的莫測，著實有點措手不及，除生理要適應其高濕度外，心理上也要調適其無窮的善變！

學校的宿舍在半山中，寬敞舒適但交通不便，隨便買個日用品都得坐車或走路到半山下的小市集，專門或特別的東西就非得到沙田不可，到校本部九龍塘需個把鐘頭，小巴外換火車再走路，到彩虹的新系館更不方便，得乘二次公車經過極長的大老山隧道。好像世界沒有十全之事，享有環境空氣的清幽及寬敞的樓層，就得忍受通勤的不便，加州及台灣來的朋友都因路遠及時間倉促，沒能見到面，真乃憾事！倒是義宗停留數日，成為我第一個客人。

沙田古稱瀝源，是清水之源的意思，早在明朝時這裡就是農業相當發達的地區，但隨香港人口不斷的上揚，現在沙田已是高樓林立人口密集的住宅區，我在沙田換九廣鐵路及小巴來回學校宿舍，故整天進出。新城市廣場是沙田大型的購物中心，因連接地鐵火車站，由香港深圳的遊客每日人潮不歇，到處擠得水洩不通，大家除購物外也在此會友進餐，所有的活動都在 mall 內，真是香港文化的特色；此處又有沙田廣場、連城廣場、好運中心、沙田中心、沙田大會堂等相連接，如今每次去還是會迷路，懊惱非常！

校本部的九龍塘是一高級住宅區，地鐵站樓上的「又一城」也是一集購物、美食、娛樂、休閒的大型購物中心，有世界名牌專賣店檔次較高，人潮也不少。港島有過百條的爬山步道，是避開人群的好去處，在火炭宿舍周圍就有針山草山道風山等不同山徑，爬到針山山頂瞭望城門水塔、九龍水塘，遠處的青馬大橋及高樓林立，只見深淺輪廓水泥叢林的香港本島，真是壯觀美麗！因地勢氣候及密度的相異，和遙望曼哈頓自是不同。想當年摩希在西奈山上往下看的萬丈紅塵，浮華人世，不知是否有這種感覺！

9月8日是我紐約房子出事的週年，到如今還是事件多多，除法律訴訟在火熱進行、帳單節節上升外，同時一下子收到市府鼠患的罰單，一下子又是建築體必須用沙網罩上……每日電腦郵件不斷。這整年各處遊蕩，終於在港島落腳，遠離傷心煩惱之地，來和新成立的浸大視覺藝術系共同開荒奮鬥，多奇特的因緣啊！香港及九龍還有很多地方等我去探索，要呆三年，有的是時間慢慢來罷！

蘇荷的比薩斜塔

在9月8日早上9點半，起身後正準備開始工作，突然聽到許多撞擊及交碰的聲音，以為有人在屋頂做工，跑上閣樓經天窗往外看沒有人影，聲音不斷，房子有些微的震動，二樓鄰居按我的門鈴又打電話進來，何慕文急道：快離開房子，非常危險……，我匆匆抓了護照跑到大門，沒料門鎖住打不開，聲音及微震不斷，這時知道緊張，滿頭大汗心想被反鎖在裡面可糟了，十多分鐘過去用盡力氣，胡亂敲打終於把門打開，反身再也鎖不上，管不了這麼多快步下樓，這時消防警員已到，確認沒有其他人在樓內，整條街馬上被封鎖，每人都必須撤離，而我們這棟樓的人也無法再回家了！

每次有朋友從台灣來，帶著在蘇荷區遊逛時，總解釋著：曼哈頓的發展是從下城華爾街附近開始，當時的船塢在島的南方，商船下了貨由馬車載至現今的蘇荷區貯藏或加工，這一帶的貨倉都是19世紀末用鑄鐵蓋成，鋼筋還沒發明，所以樓高只有五、六層，當時格林威治村還是村落，中上城則為一片草莽，只有百老匯一條印第安人狩獵的步道。後飛機發明，船塢改在布魯克林及新澤西，整個蘇荷區開始沒落終被荒置，很長一段時間沒人問津，變成相當危險的地段。直到60年代末才有藝術家發現這巨大空曠的工場，於是逐漸搬遷來工作居住，自己整修裝水裝電，當時房租非常便宜，而市府為鼓勵這社區的發展，更特別用了低稅的條款，有些建築還加上AIR，即藝術家居屋（Artist in Residence），沒藝術家證書還不能住進來。隔壁蘇佛（Soffer）謂他1976年買整棟的房價，比我在1983年買單層付得還少，他的五層樓和我們一式，都是同年代蓋的，可能當年是相通的大工廠。

日換星移，因鑄鐵建材使這整區被市府定為地標，而因高樓層及巨大的空間，70、80年代變成紐約最主要及前衛的畫廊區，後房地產上揚，房租大幅上漲，很多藝術家被迫搬走，專業高收入人士移入，而畫廊業者也另覓新的便宜工廠區重新開始，記得當年的卡斯門（Paul Kasiman）畫廊就在我家樓下，他謂在雀兒喜租的地方比這裡大二倍而房租只有一半，於是乎畫廊消失，高級名品店逐漸加入，整個氣氛都變了！房市大派建商入場，我們住處緊鄰的72號被一群以色列的商人買下，原本想把一樓的運河木場展視廳（Canal Lumber Show Room）改成disco舞廳，因周圍鄰居極力反對而取消，後來申請了市府批准蓋五層樓的公寓，在2001年九一一之後的10月把原屋拆毀，開始挖地基，後發現地基情況和原本估計不同，於是放置了三年，終於在今年想

卓有瑞紐約的住家變成蘇荷的比薩斜塔

再動工，但因施工不當造成我們房屋傾斜二尺。隔日周圍的住戶都可以回家，只有我們這棟樓及76號的戴斯（Jeffrey Dietch）畫廊不能返回，我們這四戶住家最慘，無家可歸，我是唯一的藝術家，工作室也在裡面，現在不僅沒家也沒工作室，不知何時才可回去拿出自己的東西，更不知何時才可回家？

　現這五層樓變成蘇荷區的比薩斜塔，成為一新的觀光景點，每天不少路人過往指指點點，各式媒體的報導讓人更是想來看個究竟；市府在8日當晚用了四、五十輛載滿泥土的卡車把這巨洞連夜填滿，接著用鋼條支撐，等穩住這建築後，才讓我們住戶進去搬自己衣物，然後再由專家決定可否修復或完全拆毀，這些都費時耗日，而所有的費用都得由我們屋主來負擔，我們則要求72號的建商負責，於是乎法律訴訟沒完沒了！

平淡是福

想想每天起床後需用的東西、需做的清潔工作，一下完全被打斷，就連最平常每天束髮的夾子、洗臉的毛巾，更別提早餐的水果、自製的優酪乳或換洗的衣服了！突然什麼都失去，才明瞭人活著還真複雜。事發當天，紅十字馬上來救濟，大家填寫表格，給50元讓你買食物，90元讓你買最切需的衣物，但必須到上城的辦公室才可拿到現款，而買衣物則要到皇后區指定的篇尼（J. C. Penny）採購，也給你幾天的旅館住宿，後來的幫忙則看情況而定，因我們是合作公寓的屋主，而非賃房而居，所以幫忙有限。

接下來就到處亂住，首先住在第一場所（Location One）的主持人珂耳（Claire）的二樓套房，我謂這麼可怕的事情發生，而我住的可是這輩子待過最美麗豪華的房間，比任何五星級的飯店都高級，聽說以前是一位富翁韓裔情人的住處，怪不得！可惜不能久住，過幾晚搬到費德（Fred）還在裝修的倉庫，滿室工具灰塵，一大早就有工人來做工，電鑽電鋸整天乍響，沒有廚房浴室可用，只好到健身房洗澡，在外面打野食，正巧徒和女友到外地拍照，留下鎖匙讓我可用其工作室，故偶爾可以去他處煮些清淡的蔬菜，順便洗洗衣服。電話 Fax 都沒，只好申請手機，居然可以和家裡原有的號碼相同，免去了通知朋友的麻煩，Fax 則到費德的辦公室用，於是幾個地方走來走去。

9日突然通知讓我們進去一個鐘頭搬出些東西，於是乎大家如難民般急沖沖地亂成一團，我搬了些自己的及收藏的畫作，年輕的葉開車來幫忙，在搬畫作間還下了場傾盆大雨，真是狼狽不堪。幾個星期都心情恍惚，因太多的未知，太多的不確定性；合作公寓（Co-op）請個律師，費用奇高，並僱了私人的保全人員守在建築物前，於是乎費用直線上升，從每個月900美金的管理費漲到4500元，我這窮藝術家不用提了，其他人也覺得吃不消，後來趕快把私人保全人員取消。

到新澤西的玲玲美媛家各過幾個週末，我謂不可打擾太久，因這可是長期抗戰，大家各忙各同情心也有限，要分開來打擾才是。每天到處晃蕩，不像其他人都有班可上，我沒了工作室，不知如何自處，焦慮非常，看了幾處的工作室及住處都不便宜，除 74 GRAND St 額外昂貴的開銷外，還得再付錢租住處工作室，實在負擔不起，朋友謂你就當成在紐約度假好了！可惜心境不同，每個在外走動的人都有個家，而我可

卓有瑞紐約傾斜的住家用鐵柱支條支撐

是無家可歸或有家歸不得……逛久了，試著用不同的視角及心情來看街上的眾生百態，不同的身份地位有不同的生活方式，大家忙忙匆匆所求何事？人生一場到頭來很多都是身外事、身外物，不是嗎？看著在華盛頓廣場一角落的黑人，整天無所事事，下棋、唱歌、曬太陽，想想也不賴啊！

　　過了一個半月，市府的支柱工程做了差不多，終於允許我們進入打包，後再安排搬家的時間，因這幢危樓有撤出旨令（Vacate order），故雖已穩定，但並不可隨意進出，每次出入都得通知市府安排時間，他們會派人來監督。一個二十多年的家及工作室東西實在不少，該丟的丟，該送的送，清下來還是五、六十箱，而畫作也有三、四十幅，美國的貯藏室非常昂貴，幾年下來的費用，除了私人感情因素外什麼都可以重買了，幸好住在康州的犖妹處有個相當大的地下室，解決了我一大問題。

　　人到中年總覺自己生活平淡，而對所有事物的趣味也較淡然，但不論多無聊，也不需經歷我現今面對的戲劇性變動及刺激，終於了解平安平淡是福了！

繁花春色

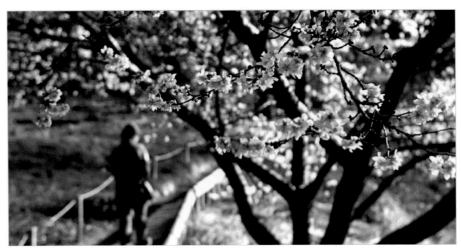

紐約春景

加州老友阿楨帶著美麗的混血女兒來東岸看大學，和住在新澤西的同學玲一齊相聚，開了個小小的同學會。離開大學一晃三十年，同學來美的不多，住在東岸的更少，和在台灣的同窗會相較真是小巫見大巫。辦完女兒正事，我們三人到座落於布朗市的紐約植物園遊逛，無法像在台灣的同學們由北到南串連，只好到花叢中賞花！

四月天櫻花綻放，各種水仙、玉蘭、鬱金香也是滿園燦爛。這植物園是國家的歷史古蹟，佔地250英畝，是全球蒐集植物品種最多最全之處，同時是一植物研究及園藝的教育中心，一年四季都開放。而其溫室則為全美最大的維多利亞式水晶宮殿，裡面布滿奇花異草，和全世界各地的亞熱帶及沙漠植物。「世界的植物」是這溫室常置的展覽，而隨著季節也展出不同特展，如：可治療的植物、奇異的亞熱帶花展及蘭花展等。我們邊逛邊拍，邊賞邊評，在相機之前各人忙著和花競姿。後來走出溫室到櫻花樹叢，被那豪華壯美的景致弄得心花怒放，在草坪上花影下大大做起瑜伽來！總該有三人的合照罷，正巧碰到一對泰國男女，請他代勞，然後居然把我們當成模特兒，用他的相機和花樹拍了好幾張。他謂照片洗出後會寄給我們，也會幫我們各洗三份以免爭執，要我們留下地址，大家面面相視，給或不給呢？在紐約這樣的大都會住久了難免養成防人之心，大方點吧，他又能怎樣？於是我給了名片，沒料幾個星期後居然收到他的來電，也拿到了三份照片，或許我們對人性要多點正面的肯定呢！

最後一天帶阿楨及安吉兒（Angelo）到下城看零域「Ground O」，至今這仍是觀光景點，在冬園（Winter Garden）的二樓可以瞭望施工中的現址，以前總帶朋友上世貿之 II107 樓的酒吧看景，可以不必排上觀景台的長

紐約植物園

隊，且時間上也更有彈性，碰到夕陽真是美麗迷人，雖需點些飲料但是相當值得。現在只能在地上走走，在砲台公園繞了一圈，遠看自由女神、愛麗絲島……。哈德遜河對岸的新澤西州，近年來也逐漸矗起不少和下城對望的後現代建築，不論世貿舊址如何重建，這兩座現代建築的地標，線條的雄偉及簡潔精緻，還真是非常令人懷念！送走老友趕著去皇后美術館參加台灣特展 ——「連結：台灣在皇后區」（Nexus: Taiwan in Queens）的開幕式，皇后美術館在克耳那（Flushing Meadow Corona）公園內，從下城得換兩趟車，從7號地鐵站出來，走入公園，也見到滿園的翠綠，黃色水仙、鬱金香到處都是，燦爛櫻花滿枝滿樹，許多人在這大公園內打球、溜冰、玩耍、放風箏，一片安樂景象。我到達美術館稍晚，但見到很多新舊朋友，有展出總是令人開心也讓人鼓舞，文化的傳遞交流需不斷地進行，一來再來，從策展人起始的想法，到作品終於呈現於觀眾之前，得下許多的工夫及努力啊！

晚上是好友杜桑卡（Dusanka）的五十壽誕，她老公在自家為她開 Party。因到皇后區沒法趕去，沒料隔天她打來電話，開心得不得了，前晚的興奮還沒消退，謂司徒送她五十朵玫瑰花丟下就走，是所有禮物中她最喜歡的，還和她眼睛的顏色相配呢！心想大部分的東方男人，誰會送自己老婆和其年齡等同的玫瑰花？會送的是最聰明的男人，絕對家庭事業美滿成功！古訓說：家和萬事興！女人誰不愛花，要讓她感動興奮落淚，進而死心塌地為這個家無怨無悔有何難？至於送給朋友或作 Show，則又是另一回事了！

我的建築師/路易斯‧康

年節沒外出，看了不少電影：傑克‧尼克遜（Jack Nicholson）是好戲之人，但「愛你在心眼難開」（Something's gotta give）實在太好萊塢，且也似乎太女性觀點；「愛情不用翻譯」（Lost in Translation）有很多好而細膩的片段，但名過其實；「戴珍珠耳環的女孩」（Girl with a pearl Earring）因是拍畫家維梅爾（Jan Vermeer）的故事，非看不可，可是對飾演這畫家的演員非常失望，造形實在太現代了；「野蠻的侵入」（Barbarian Invasions）不錯，談面對死亡的恐懼及掙扎，摻雜很多高級知識份子的幽默，但覺得最好及印象最深刻的則是那賽尼耳‧康（Nathaniel Kahn）的紀錄片：「我的建築師」：那賽尼耳‧康對他名父之追尋（My Architect: Nathaniel Kahn's search for his famous father）。

建築師路易斯‧康（Louis I. Kahn）1974年在紐約賓卅車站（Penn Station）的男廁心臟病突發去世，因他身上護照的地址被塗掉，三天後才有親屬來認屍，他的死訊上了《紐約時報》首版，提到他遺留下一妻一女，可是實情並非如此，他還秘密保有兩個家庭，各有一女及一子，並沒和孩子的母親們結婚，當時唯一的兒子那賽尼耳才十一歲，父親突然的死亡，除傷痛震驚外更混合了公眾對他存在的否定，訃文中遺漏了他、他母親，及另一對母女，這對他有深刻的影響，留下很多的疑問，三十年後兒子做這紀錄片，表達對他個人身世及父親的探索及追尋。

這影片上片以來，幾乎場場爆滿，大家口耳相傳，很少有紀錄片可以有這麼成功的商業賣座；全片用不同的角度來探尋路易斯這個人，藝術家、許多建築物的設計者，及三個孩子的父親，他追蹤父親生命及職業的軌跡，環遊全世界去探訪他蓋的建築

物，並和所有認識他的人相談，找尋他父親生涯的障礙、挫折及影響塑造他的各種因素，由這些不同的層面來了解到底路易斯‧康是誰？

一開始就訪問最年長、現存他父親的同業，如強生（Philip Johnson）、貝聿銘、賽彿戴（Moshe Safdie）、法蘭克‧蓋瑞等人，同時也訪問載他父親無數次的不同

計程車司機，片中穿插路易斯·康不同時期的紀錄片，他前往各不同建築探訪的過程，其中有一景，他一個人在加州他父親蓋的鹽湖學院（Salk Institute）的空曠廣場上溜冰，來回穿梭中鏡頭時遠時近，那為人子孤寂想探知生父心靈的情懷，不由自主地流露而出，讓觀者泫然欲泣……身為被忽視被遺忘的兒子該有的憤怒及失望，非常地壓抑著，作者用較輕鬆及幽默的筆調來觸及他的隱痛，片中訪問三位路易斯生命中的女人，以及他的兩位同父異母姐姐，還有其他的親屬，首位妻子已經過世，只用以前的影片代

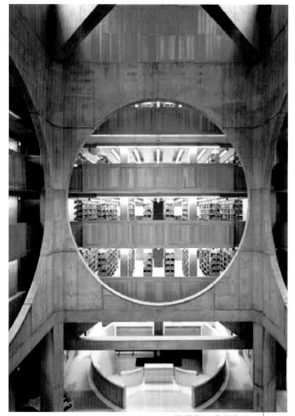

路易斯·康的作品

替，其實我個人覺得她對路易斯·康的事業幫忙最大，路易斯四十七歲才開始有自己的事務所，五十歲建築的風格才成熟，在他去世前已欠下近半百萬的債務，她一輩子工作支撐這個家庭，給路易斯·康最大的穩定及安全感；另兩位女性是他工作上的夥伴，訪談中都沒太多的抱怨及不滿，大概年紀已大很多事看淡了！倒是那賽尼耳的母親到現在還認為路易斯把護照的地址塗掉，是如他所承諾的要離開妻子搬來和他們同住的證明。

最後來到孟加拉共和國（Bangladesh）的首府，這國家會議廳（National Assembly Building）是路易斯·康最終的遺作，在他去世九年後才完成。當地一位建築師談及路易斯的偉大、當年的困境、路易斯的熱忱及全心投入，如今全國以這建築為榮，他是屬於眾人的，那時刻他眼中的淚傳給了訪問的作者，同時也傳給了在場的所有觀眾！

不錯，路易斯·康是偉大的建築師，如貝聿銘所言：「作品不在多而在精」，看完這影片，我覺得那賽尼耳能拍出這麼深刻傑出的作品，比他名父毫不遜色，只有過之而無不及。

流變弦樂四重奏（Flux Quartet）

《**紐**約時報》雜誌於2003年10月5日選出二十三位包括藝術家、演員、影片製作者、作家、編舞者、古典訓練的音樂家，還有饒舌歌（Hip-hop）的表演者，這些年輕人從過去文化的迴響中，協助對未來的感知流行下定義及界限，也就是說他們是將來文化風潮的塑造者或影響者，姪子崇德（Tom Chiu）組的流變弦樂四重奏（Flux Quartet）也入選其中，真是替他高興！

崇德、崇仁兩兄弟從三、四歲就開始學琴，大姊少蘭花了很多的心血及精力，兄弟兩都拿過加州的提琴冠軍，老大自耶魯畢業後決定上茱麗亞（Juilliard）音樂學院，走音樂的道路，老二哈佛畢業後到紐約和哥哥同住一年，後決定上醫學院從醫，我老姐吸了口長氣！我當時覺得非常反諷：那花這麼多時間培養幹嘛？大概父母心天下同，總覺較切實際的路會走得較平穩吧。

Tom在茱麗亞音樂學院讀完音樂博士，但不想在樂團找個職位只拉傳統的曲調，1996年和幾位志同道合的朋友組成弦樂四重奏，用流變（Flux）之名是對60年代福魯克薩斯運動（Fluxus Art Movement）的致意，取其自由隨意的精神來找尋當代藝術的可能性。四位都是經最嚴格傳統訓練的樂手，也都來自最高的音樂學府，第一次聽他們在編織工廠（Knitting Factory）表演，邊拉邊叫，邊彈邊講，事後我向Tom挑戰——你們做的也沒有超過卡居（John Cage）啊！記得當時他還訕訕然，覺得我是最嚴厲的批評者。後他和許多的前衛藝術家合作過：包括以汽球為樂具的音樂家杜拿威（Judy Dunaway），及前衛編舞家安（Eun-me Ahn），還有單音的普普作家佛斯特（David First）等。藝術的道路漫長而顛簸，他也有懷疑、掙扎及情緒的起伏，但以年輕的生命，初生之犢無畏之姿，盡情在紐約展現享受著。

之後《紐約時報》又報導流變弦樂四重奏將在卡居/佛德曼（John Cage / Morton Feldman）的慶節活動（Festival）上在卡內基的佔可廳（Zankel Hall）表演挑戰性的佛德曼第二號弦樂四重奏；佛德曼在1987年去世，是位前衛的古典作曲家，卡居曾謂他是「詩意的極端主義者」，這NO.2是1983年所作，曲長六個多鐘頭中間沒有休息，長期拉弓手指手臂的疲痛，還有演奏時的張力及輕音的壓力，造成這曲目是表演者的禁忌，1999年他們在格林威治村的桶匠聯業（Cooper Union）演奏過，我當時問

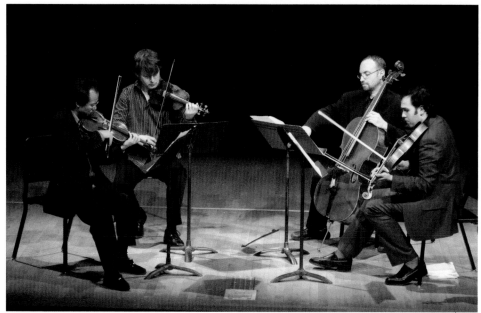

流變絃樂四重奏演出情景

六個鐘頭都不休息,那要上廁所怎麼辦?他謂表演前六個鐘頭就開始不喝水,這是第二次的嘗試!

　　記得暑假在中央公園,Tom 他們有個戶外演出,我帶兩位歐洲來的姪女去聽,並邀了吳篁相見,她來晚了些,以為音樂會還沒開始,樂者正在調音,結果到結束都是這調調;這長曲當是類同,從下午 6 點一直演奏到半夜 12 點多,我決定 10 點過後才去。悄聲走入音樂廳,沒料聽眾還真不少,台上除了他們四人在演奏外,並放了兩張地毯及一些椅子,有人坐在椅上,更有人直接躺臥在地毯上,閉目傾聽,下面的聽眾席則有些人滿臉倦容,但大家都想熬到最後一刻,這情境真是讓人吃驚及讚嘆,只有紐約才有這麼瘋狂的藝術愛好者,也只有美國才會給錢及機會支持這種演出。音樂輕聲而極限,表演者須全神貫注,全場鴉雀無聲,最後一刻終於來臨,大家報以熱烈的掌聲,連在門口的守衛、收票及帶位者都進來鼓掌,他們謝場多次,看似精神仍佳,一邊鞠躬一邊拿著瓶水猛灌。

　　沒有隨去慶功,在回程的路上還是震訝於聽眾的熱忱及美國整個藝術體制的健全及寬廣,容許所有的可能性,也容納所有人的不同品味。

忙亂的暑期

這暑假過得真忙亂，兩姪女從奧地利來住七個星期，而其父也前後來了兩次，各停留十多天，因在美的家人從未見過她倆，並懷思去世的我姐友璧，故都熱情安排或到紐約相聚，或接姪女到別州住處待個數日，人來人往，親情溫馨固有，摩擦衝突也難免；加上自己的牙疾及紐約市府的槍擊案及大停電，還好都過去了！

紐約市府槍擊案發生當時因真相未明，故全城如臨大敵，自九一一之後，很多大樓進出都有警衛把守，有的需簽名看證件，有的用手電筒照看皮包內物，連畫廊美術館都不例外，事隔兩年緊戒較鬆，但公共建築出入仍需檢查，市政府大樓當然更是如此。當天市長本人在另一辦公室，而市議會正在舉行，怎麼可能發生槍擊？是何恐怖組織或份子潛入？所有附近街道馬上被封鎖，而往曼哈頓的各大橋也立即管制，下城一片混亂，媒體各台立刻駐進現場直播，到處是警車警察，搞了大半天才真相大白，原來每個市議員如帶朋友都可以自由進出市府，而不必經過金屬探測器，問題就發生在此，這位布魯克倫的市議員大衛斯（Davis）帶朋友直接走入，因私人恩怨發生爭執，當場被射殺，而市府警衛也馬上把兇手擊斃，事後改過條例，連市長本人也必須每天走過金屬探測器！

大停電更離譜，全球第一強國美國，可以隨時輕易出兵轟炸或攻擊任何國家，居然自己國內的電力系統老舊得可以媲美第三世界；花大把銀子來打伊拉克，名為海珊壞蛋實為石油利益，結果自己國內電力設施沒錢更新。當天下午四點多突然停電，不知何故，和外界完全隔絕，趕緊找個用電池的小收音機來接聽，才知停電源起尼加拉瓜附近，已蔓延東北部各區連同部分加拿大，正巧朋友來電相詢，趕快告知別坐地鐵，同時擔心兩位在外英文不是太通的姪女，希望沒卡在地下才好，還好她們五點多回來，讓我鬆了口氣。

費德（Fred）帶他的員工鮮薇（Wilow）從20多街走下來，因她住新澤西州，沒法過橋且火車也停開，彼得（Peter）也從辦公室走來我處，另一朋友安娜（Ana）則從40多街走下，她因決定得晚，幸好我電話沒斷，等到下樓為她開門時，已是九點多，看到平日熟悉的街道一片漆黑，詭異得很，她謂大街滿是行走之人還覺安全，但巷弄可是危險呢！我用瓦斯爐煮食，大家都有熱食及熱水，沒了冷氣電扇，屋內極熱，結果在屋頂吃晚餐及睡覺，平常喜購蠟燭現在正好派上用場，燭光把氣氛弄得羅

卓有瑞的收藏

曼蒂克，屋頂清涼，看著美麗的月色，及因沒光害而少見的繁星，大家談談笑笑，似
露營一般，這夜也就很快過去！隔天各人陸續想辦法回家，我抽空到街上走走，大部
分的店都沒開，少數的幾家小店大排長龍，朋友相告這幾天別到餐館外食，聽到許多
不同的故事，有人走五、六個鐘頭才回到家，有人被陷在地鐵內三、四個鐘頭，又黑
又熱，更有不少人露宿街頭，當然被困在機場或火車站的更多。事後大家都在追究責
任，報導各人的損失，也才讓人驚懼所謂「文明」的脆弱。

紐約的初冬

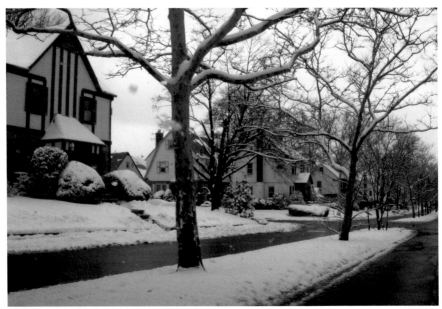

紐約窗外的大雪 *

紐約的11月陰雨居多，顯得沈悶無趣，幸好有兩個大節：一是感恩節，另則是猶太人的光明節（Hanukkah）。廖家每年的感恩節都開 Party，請單身在外的留學生相聚；已有十多年未去，但想著師母四月才走，廖師一人在家必感孤單，於是在美媛的召集下，大家分配帶不同的菜式，於當天下午在新澤西的廖家相聚，沒料大大小小竟有近三十人。菜色則從傳統的美國火雞、小紅莓果醬，到甜蕃薯、日式飯點、台式炒米粉、中國冷盤等，應有盡有，滿滿一大桌，大家有說有笑，熱鬧非常，廖師顯得相當高興，容忍著小孩的哭鬧和大家一齊吃喝談笑！

光明節在月尾，當年在耶路撒冷，埃及人摧毀了猶太聖堂，埃軍退後，他們湧進教堂點燃沒被破壞的永恆之燈，但油只夠一天的量，沒料奇蹟出現居然八天八夜燈都亮著，這演變成現今的節慶，美國猶太人則把這節日比擬成基督教的聖誕節，家人相聚彼此交換禮物，點上八支蠟燭，追念遠古的故事。

在 BAM 看了兩場表演，一是由巴西來的舞團「Grupo Corpo」演出二段舞蹈：21及 O Corpo；第一個作品是用數字 21 為整個舞蹈的中心觀念，探究數字 21 的轉變及區

別，如654321加起來為21，由作曲家故馬瓦斯（Marco Antonio Guimaraes）作三曲不同片段的音樂，摻雜通俗、東方、吉普賽及爵士樂，不用旋律或合音，而由三角四方五角六角的概念，來指示律動的變化，留下很多即席創作的空間，同時也加上不同形狀的組合，展示身體及心靈對21這數字的迷惑。另一作品為這舞團邀請巴西聖保羅的詩人及作曲家安東尼斯（Arnaldo Antunes）為其25週年而作，O Corpo在葡文意身體，解剖由骨架、血肉、器官、肌膚、指髮組成的軀殼，結合不同的樂句，作成純粹旋律的詠唱。

　　兩件作品都非常成功，由抽象的概念引發成音樂，然後開展成肢體不同的律動，舞者成熟而專業，整場演出生動而活力十足，真是視聽的一大享受。後來看的山海塾則截然不同，第二代日本舞踏（Butoh）舞者天兒牛大（Ushio Amagatsu）的〈Hibiki〉（遠方的共鳴）則展現出一迴旋幽靈般的夢幻空間，在寂靜的舞台上，呈現十三個巨大凹窪的碗狀鏡片，有些碗中盛水，水滴點點由上直落，在全場肅靜中叮噹之聲顯得特別清晰，剃光頭全身塗上雪白的六個舞者如胚胎般捲曲於上，忽而伸展忽而收縮，緩慢的動作時而似絲綢般地滑動，時而暴力而快猛，整個感情控制在呼吸起伏之間，有一片段獨舞者在波動搖晃的身軀間，突然手指伸入閃亮盛水的池碗中，電光石火之隙，似乎內外翻轉，人體姿態在空間如雕琢般凝固，那陰柔抑制和巴西舞者的開放疏朗，真是天壤之別！

　　窗外下著大雪，這是入冬來的第一場，氣候預報說雪會累積到6-8吋。乾旱的夏天就有濕冷的冬季，果然沒錯，但因溫室效應使全球天氣很多反常，什麼意外都有，想著大地一片白茫茫的寧靜及安逸，不由得心癢癢想賞雪去，望著、望著……還是等雪積厚些再說罷。

BAM外觀

藝術的社工及治療

和幾位畫友去看新藝「Fresh Art」的展覽，因在O. K. 哈里斯畫廊工作的蘇姍（Suzane）是他們的展覽策劃，故每次她都通知我們一齊去捧場。新藝是一非營利組織，提供機會給社會及企業界來幫忙紐約市有特別需求的藝術家。

這組織成立於1997年9月，由一群熱中於社會工作及藝術的人士組成，他們認為有特殊需求人士的天分及才華應被社會認同，不可因他們對生活上的天生障礙而被忽視，肯定他們對社會文化提出的貢獻，也會對他們個人的生活有所助益。

去年8月他們終於有了永久的空間，可以定期展出作品、提供節目課程，還有禮物店可以出售成品，地址在華盛頓廣場格林威治村內。場地雖不大，但地點適中。

所謂的「有特別需求」是一中性且不帶色彩的用辭，不用智障、自閉或其他的心理名詞；包括不同的年齡層，有的精神有問題，有的生理或心理有缺失，甚或包括人體免疫缺損病毒（HIV）或愛滋（AIDS）的患者、在外地流浪的人或藥物上癮者；在簡介上寫有他們的目標：「促動激發並提升個人的自尊心及人格發展；強調特殊需求人士的創造天賦及潛質；把特殊需求的藝術家和主流社會銜接；讓社會各界有協助的管道；增強大家對這些藝術家的認知及關懷，幫他們代理作品，用藝術做為治療的工具。」

Fresh Art組織禮品店
Fresh Art組織有請外界專家來開藝術品發展、設計及市場銷售等不同課程

Fresh Art組織禮品店販售的禮物之一

藝術家展出可拿六成，其餘收入則用來負擔展覽及開銷；有藝術品發展、設計及市場銷售等課程，請外界專家來演講指導，而禮物店陳列很多的成品，從繪畫、素描到手製卡片、陶瓷娃娃等。至今這組織已幫忙了兩百多位這類藝術家，他們分別來自紐約市十二個不同的社會服務機構，有位藝術家在參加這組織之前，從未和任何人說過一句話，在他的作品有人購藏之後，自尊心大為提升，讓他開始從談自己的作品而和外界聯繫，由於受鼓勵，他肯定自我的價值，因而爬出自築的窠穴，這是不少成功的例子之一。

細看他們的作品，稚拙純真，較類同於素人畫家，而色感也獨特詭異，這類畫風和芝加哥學派有相通之處，紐約展出這派的菲利斯・凱得（Phyllis Kind）畫廊，不時也常展出精神病患或獄囚的作品（中國福州來的金色冒險號非法偷渡者，在獄中的摺紙雕塑也在此展出過），實可看出這畫商品味的連續性。

其實什麼是「正常」？何人能宣稱自己才是正常？主流社會上有些藝術家的偏執及對生活上的糜爛反叛，何正常之有？很多事情由不同的角度可有不同的解讀，大概有愈多的視點角度，愈能體諒寬容罷！

工作小姐對蘇姍說有不少藝術家把作品幻燈片拿來，希望有展出機會，她馬上謂：No！No！No！這不是給普通畫家的，要把界限設定清楚。我和Jay不覺相視一笑，紐約藝術家多如過江之鯽，全世界藝術工作者都到這來試機運，由此可見一斑！

普拉達及三宅一生
紐約新店的室內設計

約80年代開始，有很多的餐館業者把巨大、粗獷的倉庫空間帶入公共的領域，使得上城靜寂、秀小的法式餐館，顯得落伍及不適切；零售業者接著跟進，蓄意地把巨大的倉庫完整地呈現，而不拘泥於瑣碎的細節，用空間來襯托出產品的精緻，使每個產品看似珍貴的藝術創作。蘇荷及翠貝卡兩區是這最先進的室內設計的實驗室，去年秋冬新開張的幾個商店，把單純的購物變成文化事件的新趨勢，做了最好的摘要及呈現。

在蘇荷百老匯街及王子街角的普拉達專店（Prada）的開張是當時的盛事，市長朱里安尼（Giuliani）也親自出馬，警衛把整條街圍起，觀眾擠得水泄不通。蘇荷普拉達為雷姆‧庫哈斯的設計花了4000萬美金的裝修費，在古根漢下城美術館的原址，由一樓延伸至地下，普拉達的零售店原本就在地下室，為引導顧客走到樓下，庫哈斯把樓層挖空，創造一個絕妙的波浪起伏空間，從前面捲起，突伸到背後，對面則是用斑紋的木材做類似圓形劇場的樓梯，正對這波形的牆面。而這弧形牆面可以由中間打開，大銀幕由裡面升起，走秀的錄像或電影可以在此播放，於是整個空間就有另外的用途。把平常放在樓梯的鞋子收起，樓梯就變成了觀眾席。

走進位於百老匯街的大門，第一眼就看到一圓形透明的電梯，直通樓下，有書櫃似的架子呈列各種產品。而更衣間也在此，地面上有二個按鈕，用腳一踹，門就關上。

再踹，透明的門變成不透明。換好衣服有錄影可以直接看到背面。北向的牆面由壁紙覆蓋，會隨新的產品及季節而更換，牆紙下是一如舞台式的走道。不同尺寸且可移動的絲網鐵櫃，由天花板的軌道吊下，平時放上衣服、鞋袋，夜晚可以是秀場舞者

蘇荷普拉達專店一景

藝術漂流文集

的表演櫃夾，於是乎整個店面可以每天不同。牆上放映義大利電影及服裝秀盛況，也可隨時從電腦中尋查產品的尺寸、顏色及式樣。

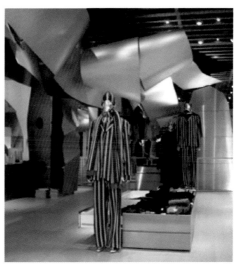

三宅一生在翠貝卡專店一景

普拉達是根源於貧窮藝術（Arte Povera）的美學，不同於極限主義，這是70年代在義大利流行的藝術型態，由系連德（Germano Celant）所定名，但貧窮藝術非常弔詭，其藝術家想要脫離美術館及昂貴材質特權的氛圍，故用舊的床褥，有瀝青污染的繩索木材或破碎的玻璃做為材料，在遠離人群且不毛之地來展示，而你需要私人飛機才可到達，結果一點也不貧窮。普拉達（Miuccia Prada）本人是一前共產分子，這美學觀和義大利左派及社會宗教道德都有相當密切及複雜的淵源糾葛及影響。

另一新的時髦店是MoMA設計店（MoMA Design Store），在春街及克斯比（Crosby）街，由1100建築公司所設計，整個天花板及西部的牆面都由半透明的鑲板所覆蓋，由裡面的螢光燈管瀉出柔和的亮光，而藍綠色如霜般的玻璃，罩住所有的柱子，把空間及光源的本質發揮得淋漓盡致。

三宅一生在翠貝卡的新店則請法蘭克·蓋瑞設計，他招牌的金屬片波紋皺褶浮懸在天花板之下，和三宅一生皺褶風格的布料呼應，室內則由啟蘋林（Gorden Kipping）來完成，他用暴露粗糙天花板的托樑來強調倉庫的特質，且用半透明的玻璃地板來連繫地下室。這顯然不是蓋瑞的重要作品，我覺得皺褶的金屬片延續到下面，還可能會割傷人呢！

世貿驚爆

那天，睡夢中聽到轟然一聲，然後整個城市似乎特別嘈雜。我賴在床上不肯起身，二樓何慕文的太太Vera打電話來：好像有飛機失事！快去樓上看我們這棟建築如何？跑到樓上看到煙在南方直冒……回到屋內打電話、開電視。十點左右，姪兒崇德及其友人從布魯克林進城，在市政廳的地鐵站被疏散出來，一路跟著人群往北跑，哭著直按我的電鈴。

九一一的遺物

星期三晚上和朋友到格林威治村晚餐，進出蘇荷區都要看證件，所有的店面都關著，一片死寂，和平常人潮往來、商機興旺截然不同。接連幾天都是紐約湛藍的九月晴天，想著：這麼美麗的天空，這麼可怕的事情。全城似乎停頓，每個人都黏在電視機前，影像一幕幕的重播：二千多度的高溫，嗆人致死的濃煙，看著人一個個如鴻毛般地往下跳，有三個人手牽手一齊跳，但強風把他們吹開，三個不同的著地聲……

星期四，悶得慌，偕純純出外走走，幸好碰到樹新，由他出示證件，才得走到翠貝卡區。燒焦的煙味衝得喉嚨直痛，一路停了不少從世貿中心附近拖出來的車子，被壓擠得不成形，佈滿厚塵及各種不同的垃圾，和市民放上的鮮花，真是好個對比。煙越來越濃……，警衛也越趨嚴格，我謂要替在加州旅行的朋友看看他們的公寓，於是走過瑞德（Reade）街，看到彼得和杜桑卡（Peter and Dusanka）的家，還好窗子都在。下一條就是茜伯（Chamber）街，所謂的「封鎖區域」就在那兒，上千個警察、

軍人、消防人員正忙碌地挖掘著。走到西（West）街，所有的電視台轉播站原來都駐紮在此，由這裡直播。緊臨哈德遜河邊的運動步道也被封鎖著，在濃煙下只看到遠遠的殘骸，不太真切。

星期五，運河（Canal）街以北才正式開放，但因荷蘭隧道（Holland Tunnel）還是關閉，故交通量比從前少很多。

星期六，大部分在運河街以北的商店都已開張，而我有好幾個畫廊開幕的邀請：O.K.哈里斯畫廊的開幕照常舉行，友人吉（Jay）在雀爾喜的抽象畫展也照開，萬玉堂王季遷的畫展、茜伯畫廊（Chamber Fine Arts）的攝影展則延後。在雀爾喜走了一趟，很多畫廊大門深鎖，而當天開門的畫廊似乎特別開心見到觀眾，大家都友善地問好，我還謂：從未見過紐約的畫商這麼和善呢！日本藝術家森村泰昌在雀爾喜的魯英・奧古斯丁畫廊有新作展出，這次展出以費達・卡羅的自畫像為主軸，題目為「與費達・卡羅的內在對話」，作者真切地再製造費達・卡羅的容貌、服裝、身體上的傷痕、宗教上的圖象，甚或亞熱帶的花草圖案，連她的眼神、眉毛及鬍鬚都酷似，加上電腦的修改及操作，看著如真人大小或更大的照片，森村泰昌（Mr. Morimura）幾乎就變成了卡羅（Ms. Kahlo）。仳側斯（Metro Pictures）畫廊的個展，則因藝術家無法從加州趕到而延後。　三個多星期過去了，報章雜誌、電視收音機談的都是這事件及現正面臨的戰爭。市長及各媒體鼓勵市民面對日常生活，除了做義工、捐款外，去看百老匯的表演，出外夜餐，甚或購物，用恢復正常來對抗這恐怖的事件。但到處有炸彈恐嚇（Bomb-threat），弄得全城草木皆兵。

到57街的畫廊走了一下，每個大樓都得簽名進出，逛畫廊的人少了。整個城市的精氣似乎不同以前，活力弱了很多……唉！

花葬

某日的傍晚時分，一個人正騎著單車在台東的利吉斷層上，手機忽響，跳下來接聽：是簡公傳來老姚去逝的消息，霎時整個人都愣住，怎麼可能，怎麼可能？9月初才在台北龍門畫廊看了他的個展，他還走過來大聲問：「小米！你看我現在的畫怎麼樣？」當時來不及回答，現在也還沒細想，料不到他人倒走了！老姚為人風趣，聰明絕頂，好爭好鬥，平時不是走得很近，但總是多年的畫友。心想：要爭要鬥就要爭戰到底啊，怎麼可以這樣撒手就走？留下我們還在這條艱辛的路上，沒有了他的風趣及喧鬧，真是備感寂寞。怎麼可以，怎麼可以！想著、想著，淚流滿面。

回美後收到鄭乾媽往生的消息，不覺悵然，還以為她能拖一陣子呢。

去醫院看了淑娟兩次，第二次在復健病房，北海兄還帶了鴻玲嫂煮的雞湯、甜點。她那天情緒極好，有說有笑，除了抱怨復健的辛苦外，給我一種她一定能戰勝病魔的感覺；未料兩個星期後就接到她過世的消息。

美國的喪禮比台灣來得急速，大約人過後一星期內一定出殯，淑娟的也不例外。張莉幫忙訂花，和友人合訂了九個高級的粉紅色百合花籃，是淑娟生前喜歡的花朵。又到花市買了一大堆的長枝玫瑰，我們把花剪成長短不一，有層次的放在淑娟的身上及周圍，僅能祝她一路好走，才過四十，實在太年輕了一點。事後再想：如要花葬，只

花圈

用花瓣即可，訂它好幾磅的新鮮玫瑰花瓣，在身體四周堆滿，至於打開的棺蓋，要求鋪上黑絨布，噴上黏膠同時把花瓣沾滿，如此一來，徹底花葬了。

由喪禮想到人生路途最後的一站。在《紐約時報》上看到一篇文章〈最後的權利〉，作者好友得了食道癌，提到如果放射治療無效後，想從十一樓往下跳，因她要一個快速且確切的了結（swift and certain）；藥粒是不可能，因屆時她已不能吞嚥，沒醫生可以幫忙她，而嗎啡又很難得到。

五年前她在墨西哥曾發生車禍，她謂：那撞擊不是很痛，料身體落到地上也差不多。幾個月後，她的身體開始萎縮，於是搬到佛羅里達和她女兒家人同住。咳和疼痛愈來愈劇，她覺得如果生活的愉悅大過她得承受的痛苦，她會選擇活下去，但她不想等到最後一分鐘，沒有氣力來結束自己的生命……。後來作者到佛羅里達看她，她選了一高樓的旅館，和女兒家人說再見後，由唯一知情的朋友開車送她到那旅館門口。

事後朋友們的反應不一：有人震驚於她的方式，有人佩服她的勇氣。作者在文後寫道：到目前為止，沒有懲罰，也沒有獎酬，只有揮之不去的陰影及心中的不得安寧……。她有權利拿去自己的生命，愛她的人有權利幫她，但總有比較好的方法罷！現在遺留下的就是好友不顧一切的決絕及將面對自己最後一刻的惘然。

卓有瑞在紐約的畫室

飛機由新澤西的紐阿克（Newark）機場降落，夜深，機窗外是一片漆黑及逐漸靠近的燈海，快接近地面時，那燈火間的距離及大地空間的遼闊，讓我確知已回到美國。

一陣折騰，沒法坐上長榮的短程來回巴士，只好叫了計程車。埃及來的年輕司機一路飛馳，跟他講好價錢，請他到目的地後順便幫我把行李抬上樓。在台東停留一年，帶回一部腳踏車及增多的行李，沒有這大個子新移民的幫忙，要將行李搬上我五樓的貨倉（大約台灣八層樓高）可難了。雖我一向把這些樓梯當成運動項目，但今晚經過十五、六小時的長程飛行，實在太累了。

接著幾天在時差的掙扎中到處晃蕩……我樓下的房客變了，原本的可爾斯（Charles Cowles）畫廊改成古董家具店；緊鄰的戴斯（Jeffrey Dietch）畫廊還在，且他的吾斯特（Wooster）街新店改修一新，現展出麥卡錫（Paul McCarthy）1991年的〈花園〉舊作。克林（Greene）街的幾家畫廊還在，替圖（Jack Titon）畫廊展

著謝德慶過去多件一年表演藝術的圖片資料及錄影，高古軒及佩斯（Gagosian and Pace）兩畫廊已搬離，我展出十多年的老畫廊 O.K .哈里斯倒是依然如故，旁邊的DiA也在，但顯然畫廊已不復當年盛況。我樓下的可爾斯之前為卡斯明（Paul Kasmin）畫廊，他走前謂在

卓有瑞在紐約的畫室

卻爾西區付的房租比蘇荷區少，空間有蘇荷區兩倍大。現能付得起這麼昂貴租金的都是名牌衣服及化粧品店，怪不得畫廊須西遷。我和O.K .哈里斯畫廊管帳的老員工Joan午餐，她謂整個畫廊的房產是愛文（Ivan）擁有的，Ivan不必搬也不想搬，因他住家就在畫廊斜對面。我謂：所有的畫廊逐漸集中在卻爾西，似乎較方便觀眾及買家，我樓下的古董店2千多平方呎，月租1萬4仟美元，O. K. Harris 有1萬多平方呎，且在西百老匯，可得很好的價錢呢！Joan謂也是，但老闆大概想多一事不如少一事罷。

美國友人愛瑞（Irene）在特斯卻符（Tatistcheff）畫廊有一個展，趁還沒下檔約在畫廊相見，順便看看他們由57街搬下來的新址。逛了一下卻爾西，比較印象深刻的是一間比一間大且空曠的畫廊：天頂高、牆白、空間大，有些還特地留出舊房頂的支樑。這些空間的結構及裝潢似乎比展出的藝術更吸引人，有點本末倒置，不是嗎？

走在紐約市中，最大的感受是活力及國際化，到處都是不同口音、不同國籍的人士，一些白人一看就是東歐來的，一些膚色黑點的，那不是南美或非洲的新移民嗎？還有在中國城的老廣或福建人，似乎難得見到真正的美國人。運河（Canal）街還是到處小販，賣著T恤、各種假錶、紀念品等，全世界旅行能買到的東西，紐約幾乎全可以找到。千里迢迢旅遊買來送朋友的禮物，結果發現紐約不但有且價格更便宜，真是氣死人！但這是實情：紐約有全世界最昂貴及最便宜的東西，有最有錢及最貧窮的人……這正是紐約！

跨世紀

跨年之際，台東縣辦了國際原住民跨世紀的藝文嘉年華會，從12月22日由木雕展開始啟雕，到2001年1月1日早上六時半在海濱公園的全民路跑迎曙光，共十天，節目排得滿滿的：除了現場木雕表演外，還有百尺百人十字繡的現場馬拉松競刺，以及全世界和台灣各原住民的歌舞表演。桂林北路及縣體育館周圍都成了這次活動的展場，在路口前後搭起竹門架，點上燈飾，夜晚一到，一派嘉年華會氣氛；各種不同的攤位：有原住民的首飾、刺繡、編織各種工藝品，有山產、水果、烤山豬、蕃薯、鵪鶉各種小吃，整條街被擠得水泄不通。

請了七個海外的原住民團體來助興，和台灣各原住民族群一起表演，在文化中心演藝廳表演二場，後又移到體育場，做了開幕式及跨年星空晚會的表演，而我居然前後共看了三次。各表演程度上參差有別，但因是嘉年華會，大家所求不高，只要氣氛熱鬧即可。由美國新墨西哥來的印地安桑尼舞團，星期三在表演前十五分鐘才由台北坐巴士到台東，已飛行了三十多個鐘頭，男性舞者的服裝還被中華航空遺放在洛杉磯。但那團長出場所演奏的笛音及他自己的歌聲，把美國中西部大地的開拓蒼茫，天人合一的幽靜寂寥完全表現出來，是所有節目中最好的片段；非洲象牙海岸來的舞者，技

2001年台東南島文化節現場巨型木雕創作（盧梅芬攝影提供）

藝驚人。我在紐約的健身中心（gym）學過非洲舞，老師也是由象牙海岸來的，他鼓一打，非洲風情就一一展現，由慢到快，我們把剛學的舞步依他的節奏由緩而急，速度越來越快，最後每個人都汗流浹背，氣喘吁吁。過程中還不可遺忘所學的舞步，是很有趣的挑戰。因有這層經驗，所以更知道來者是高手。表演後在文化中心前，居然看到這些非洲舞者就地擺起攤子賣他們的工藝品及樂器，聽說最後一天會連他們演奏用的樂器全都賣掉！大家講價還價，鬧成一團，煞是可笑！

我想可惜大陸的少數族裔團體，如雲南、西藏、新疆等都沒被邀請來，否則將會更豐富及熱鬧，而東南亞也還有不少原住民族裔值得邀請，料政治及經濟是一大原因罷！國內的表演團隊則涵蓋了十大族，由全省各地請

台東原住民

來，也邀請了各族較具代表性的歌手演出。現今的舞團大體上都衣著華麗、人數眾多、動作整齊畫一，可以想見經過嚴格的排練及有較豐富的財力做後盾，但相形之下也較商業化，和我三十多年前在蘭嶼看到阿公阿婆跳的原始及力道，不可同日而語。

嘉年華，全省各地湧入台東的人數不少，遊覽車處處可見，每條街都有警察管制；除夕前一夜到知本，更是人潮洶湧，每個池都如台東人所謂的「下餃子」。

午夜逼近，在煙花、數秒、叫囂、歌聲中，終於踏入21世紀。

台東的單車道

漂亮的台東山景

越來越接近離開台東的日子了，我想騎單車將會是我最懷念的。沒課時，下午三、四點就開始準備放風，有了暑假由台北帶回的跑車，路途騎得比以前更廣更遠，也讓自己欣賞到更多的台東美景。

十分鐘左右離開市區，入森林公園，一進苗圃就可以飆車，出了苗圃上台東大圳旁的公路，更是筆直。因組合車認識了捷安特車行的林老闆，由他得知台東有一騎單車的俱樂部，每星期日定期長征，包括許多八、九歲的小男孩，都是台東三鐵的小選手，我說：「哇！您們也訓練他們啊！」林老闆說：「我們不訓練他們，只陪他們玩，一說訓練都不來了！」我也陪過一次，自認程度懸殊，再也不敢了！

穿過志航路轉產業道路，兩旁都是稻田或菜圃，由紅毛草在路畔相迎，還間雜著無數的黃色野菊花。這八、九個月下來，看了兩季的收成；由水中映影到嫩綠、翠綠、濃綠、黃綠、鵝黃、土黃，每時刻都有不同的色彩變化，而整片大地除顏色外，地質的肌理也一變再變：收割後，把稻渣燒了，在地上畫出一道道的參差濃墨，而菜田則犁成忽而碎細的一大片，忽而變成不同的凹凸條狀，像極地景藝術。我深覺農夫才是真正的藝術家，由他們的雙手，在大地上彩繪出各季節不同的色澤，形成不同的造形，啊！他們用的畫布可比我們大多了！還有種瓜果的棚架，支條做好，放上長條透

明的塑膠套，那律動、那弧線，放在畫廊，就是棒極的行動及裝置藝術。

到卑南大圳公園，可遙望整個卑南溪及對面的利吉山，利吉層尚在走山，表面草木不生，不可耕作，泥土禿層暴露於外，崎嶇有致，被稱「月世界」；對岸則為「小黃山」，茂林岩石相雜，這裡視野遼闊，天清氣爽時大可一吐心中淤氣；過岩灣小鄉，可到山上的寒舍茶館，一路陡坡，需有相當的體力，是我回美前想征服的。左轉則可騎到卑南文化公園，屬國立台灣史前文化博物館，是台灣第一座考古遺址公園，此卑南遺址乃因南迴鐵路工程而被發掘。公園內有考古現場、月形石柱、瞭望台及各種活動場所。月形石柱為卑南遺址的永恆地標，是史前時代卑南文化的建築遺蹟。這片板岩石柱來自中央山脈，順著卑南溪載運至此，已矗立地面三千多年；而公園的瞭望台則可看到三座出土的石板棺，考古現場則仍有人繼續挖掘，由此往東可經由貓山回市區。另一車程是上台東大橋，在利吉層半坡上遠望台東市，由太平洋在左手邊相伴經中華大橋直回市區，半途可以經過志航基地，F16 的刺耳轟然之聲，不絕於耳。我知道這些色澤、霞光、雲影、氣味，還有下坡時的速度、風嘯、涼氣，將讓我常記心頭，追念不已。

台東散影

漂亮的台東山景

剛到台東師院，被安置在學人宿舍。所謂學人宿舍原本是校長公館，因現任校長家人在高雄，故除校長對外開放給外地來兼課的老師住宿。大部分老師只過一晚，就我一個人長住。宿舍位置近中華路，車水馬龍，第一晚住進時因太多聲音，實分不出是屋內或屋外之聲。

　　宿舍緊臨學生活動中心、體育教室、美勞系館。大房內常只我一人，我沒有私人畫室，在客廳工作，常笑謂當猴子給人看，因畫燈一開，可是燈火通明，隔個圍牆的中華路對街樓上，當可對我一覽無遺；而校園內走動的學生路人當也如是。學生活躍吵雜的聲音在左，路上汽車、摩托車的聲音在右，一切都在咫尺之內，這麼靠近，同時又這麼遙遠；那種感覺非常怪異，我孤獨的在眾聲之中，這麼的喧鬧，又這麼的寂靜……。

　　大概就像人際關係罷！人的層次這麼的複雜，常讓人摸不透。有些朋友相識多年，你以為是知交，都有出你意外之舉，而有些萍水相逢之人，卻會有相知相惜之感，怎麼說呢？

　　台灣的住宿都很靠近，大家以方便為原則，走幾步路就可以買到日常所需，不論早晚，任何時候可以外出飲食。台東人說看到街上走的行人大都是外地來的，騎單車是學生或健身者，大部分的人開車或騎摩托車代步。而事實上全台東市，騎單車繞整個城也不過個把鐘頭。我騎單車由東師往台東中學，騎向車少的外圍公路，轉向海濱公園，入琵琶湖、苗圃的單車專用道，再往沙石場的方向，由更生北路回校區，這是最美的一條繞城道路。在海濱公園，太平洋在側，左前方為利吉山及都蘭山，面前則為虎頭山及石頭山，等繞到苗圃，又可見到貓山，稻野碧綠，木麻黃、椰影搖曳，台東天氣清朗，這裡的山光天色真是美麗，視野廣闊，在不同天色掩映之下，不同的霞光雲影讓人迷醉，不愧有「台灣最後淨土」之美譽。

　　我除了騎單車外，跑步是另一運動。校園緊接縣體育館，故學生市民均在此操練。每次跑完三、四圈之後，躺在草地上做伸展運動，蒼穹為蓋，綠茵為床，真有無限幸福之感。在夜暮低垂，星光逐漸閃爍，遠處樓層霓虹燈亮起之際，居然讓我想起在紐約砲台公園（Battery Park City）的草坪及周圍的高樓大廈，相差半個地球，相同的天，不同的地，有這麼一點雷同，又不盡相同……。

<div align="right">（本書圖版有註明＊者，為藝術家出版社所提供。）</div>

國家圖書館出版品預行編目

漂流藝術文集 = Art drifting / 卓有瑞著.

初版 . - - . 臺北市：藝術家.2008.03

面 17×23公分

ISBN 978-986-7034-82-3（平裝）

1.藝術 2.文集

907 97004107

藝術漂流文集

卓有瑞 著

發行人 何政廣
主　編 王庭玫
編　輯 謝汝萱・方雯玲
封　面 曾小芬
美　編 陳怡君
出版者 藝術家出版社

台北市重慶南路一段147號6樓
TEL：(02)2371-9692～3FAX：(02)22331-7096
郵政劃撥：01044798 藝術家雜誌社帳戶

總經銷 時報文化出版企業股份有限公司
台北縣中和市連城路134巷10號
TEL：(02)22306-6842

南部區域代理 台南市西門路一段223巷10弄26號
TEL：(06)261-7268FAX：(06)263-7698

印　刷 新佑彩色製版印刷有限公司
初　版 2008年4月
定　價 新臺幣280元

ISBN 978-986-7034-82-3（平裝）